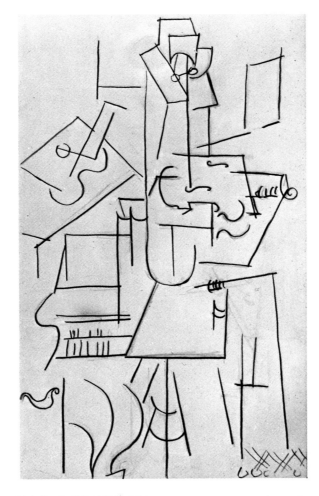

畢卡索：鋼琴前的提琴手(*Violoniste devant piano*),1912年

目　錄

二十世紀的立體主義　　　5

立體派畫風特色　　　7

立體派大師傳略　　　8

作品、短評、引言　　　10

索引　　　62

大事記　　　64

1997 年 10 月 1 日初版
發 行 人：許麗雯
社　　長：陸以愷
總 編 輯：許麗雯
翻　　譯：漢詮翻譯有限公司　曾如 譯
主　　編：楊文玄
編　　輯：魯仲連
美術編輯：涂世坤
行銷執行：姚晉宇
門　　市：楊伯江　朱慧娟
出版發行：縱橫文化事業股份有限公司
編 輯 部：台北縣新店市中正路 566 號 6 樓
電　　話：（02）218-3835
傳　　眞：（02）218-3820
印　　製：Filabo,S.A., Sant Joan Despi(Barcelona),Spain
　　　　　　Dep. legal:B.35270-1997(Printed in Spain)
行政院新聞局出版事業登記證局版北市業字第 734 號

立體主義（CUBISME）
定　　價：440 元
郵撥帳號：18949351 縱橫文化事業股份有限公司

立體主義
CUBISME

縱橫文化

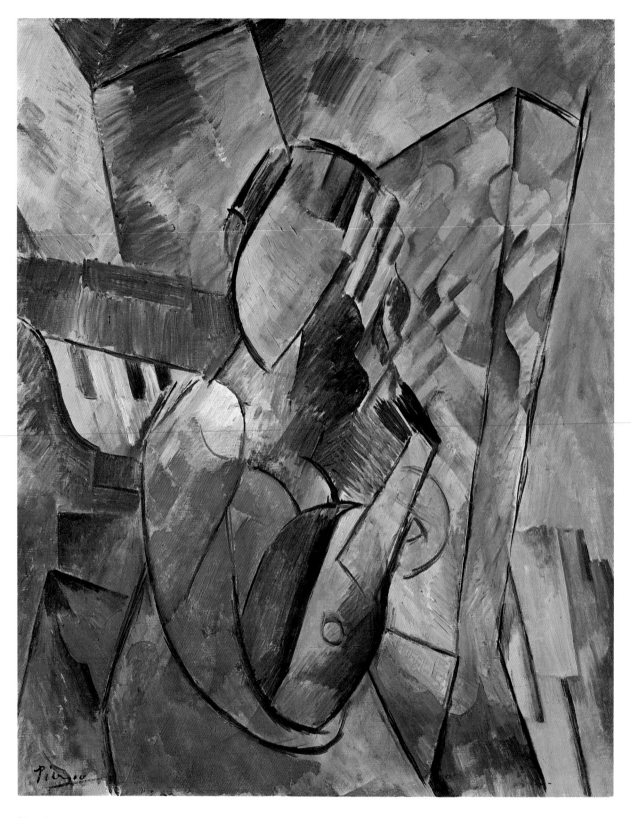

畢卡索
彈奏曼陀林的女人 (*La Femme à la mandoline*), 1909年
油畫，100×81公分
德國，杜塞爾多夫市，北萊茵藝術收藏館

二十世紀的立體主義

1913年，詩人居揚‧阿波里內爾(Guillaume Apollinaire)為立體主義作了如下的定義：「立體主義之所以迥異於既往的各個畫派，在於它一反過去臨摹眞實的傳統。立體派的畫家們以創新的手法來展現三度空間，從眞實中孕育形象或自行創造出眞實。這種新的表現方式雖使我們無法推想出習見的眞實，卻也因此開創了新的藝術觀念。」

師承塞尚

1906年，塞尚才剛辭世，他留給世人的教誨：「要把景象看成柱狀、球狀、錐狀」就已成爲畢卡索的主要研究課題。畢卡索認知到物體的幾何結構，要比照射於其上的光線變化更能突顯本質(參見圖a)。隨後他試圖將立體的各面幾何形狀濃縮在平面的畫布上，並從伊比利半島及非洲的雕刻品中獲得靈感，創作出《亞維農的姑娘》(參見圖O)這幅象徵立體派里程碑的畫作。

1907年秋天，布拉克透過阿波里內爾的介紹，初次在畢卡索的畫室裡看到《亞維農的姑娘》以及《裸體肌理習作》(圖c)時，深受刺激，而於冬天開始創作《魁梧的裸體浴女》(圖5)。爲此，許多不明究理的藝評家認爲畢卡索是立體派眞正的鼻祖。但事實上，布拉克於同年夏天已在塞尚生前最常寫生的法國南部——馬賽近郊的厄斯塔克(Estaque,圖b)，揣摩這位大師的教導，並完成了《厄斯塔克的高架橋》(圖1)這幅代表作。

因此，我們可以大致確定，他們二人間的相互影響雖然存在，但那只是摸索的過程中，不期然地共同邁向了立體主義的道路而已。到了1908年，他們二人也決定合流，一起鼓吹這種新的繪畫觀念。起初，雖遭到各方人士的反對，但隨後就陸續地有許多畫家加入這個以畢卡索寓所——「洗衣船」——爲綽號的團體，並嘗試新的畫風。當1911年4月，「獨立沙龍」將四十一廳關爲立體派專屬展覽場，並舉辦首展發表會時，參加的知名畫家已包括：德洛內、葛來茲、勒‧福孔涅、雷捷、梅津捷、阿錫龐科、拉‧費斯內、馬塞爾‧杜象等多人。

四十一廳

畢卡索和布拉克因不喜歡梅津捷，以及阿波里內爾等人所提出的種種立體主義理論和框架，也深知自己在此項運動中遙遙領先，故自始至終無意也未曾加入四十一廳的展出，他們只是繼續默默地摸索著更多表現立體的方法。這使得四十一廳的畫家們成了輿論和藝評界的焦點，甚至被看成是立體派的主流。像阿波里內爾這位最先賦與立體主義定義，並成爲立體派捍衛者的人，竟然會說梅津捷堪稱爲「立體派的宗師」，就更違論社會大眾對立體主義的誤解了。事實上在四十一廳參展者，不乏一些以摻雜著片斷幾何圖形的作品，而自我標榜爲立體派的魚目混珠畫家。

不過，歷史上總不乏具眞知卓見者，像皮耶‧卡班(Pierre Cabanne)就是慧眼獨具的人。他注意到畢卡索和布拉克作品中所表現出來的體積感、節律、明暗、色彩、結構的統一性，以及他們發展出的新理論，每成爲他人亦步亦趨的借鏡。因此卡班認爲他們二人才是眞正的「立體派畫

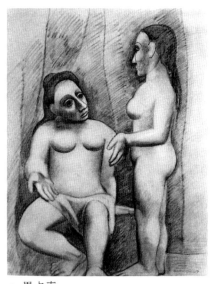

a.畢卡索
　《坐著與站立的女人》，1906年
　紙、炭筆素描，60×46公分

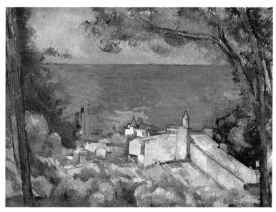

b.保羅‧塞尚
　《厄斯塔克山上的紅瓦屋》，1883~85年
　畫布、油畫，65×81公分

c.畢卡索
　《裸體肌理習作》，1907年
　紙、沾水筆素描，22.3×17.3公分

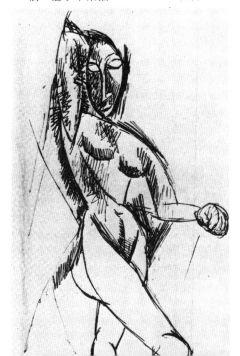

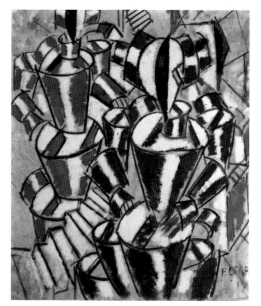

d.雷捷
《樓梯》，1913年
油畫，144×118公分

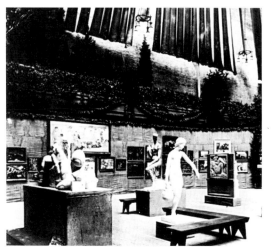

e.厄蒂安‧朱爾‧馬雷
《姿態、動作的攝影研究》，1886年

f.雷蒙‧杜象-維雍
《高頭大馬》，1913年
雕塑，150×97×153公分

家」，而其他人只是「立體派的追隨者」罷了。不過四十一廳的畫家中，畢竟還是有那麼一、二位傑出者，諸如雷捷、葛利斯、馬塞爾‧杜象等，他們為立體派開創出了另一層境界。

圓柱體的畫家：雷捷

雷捷深受塞尚影響。在他看來，立體派作品的優劣應視畫面呈現立體感的強弱而定。他喜歡將描繪對象解構成各種圓柱或圓椎體。 1911 年他將作品《林間的裸者》(圖 33)寄至「獨立沙龍」，並表示圖中的裸者是一群伐木工人（各種機械以及工人階層，始終是雷捷極度關切的課題）。在這幅畫裡，除了構圖上的圓柱體，和畢卡索或布拉克那種將立體分解成線條和斷面的風格不同外，雷捷似乎也較看重色彩的明暗對比以及配置。

《藍裝婦女》(圖34)則是他受分析立體主義影響後的作品：利用圓柱的部份切面和斷線，襯托出隨處可見的圓柱或圓椎體。在這幅帶有強烈抽象意味的畫作中，可看出雷捷對於明暗配置，色調統一的用心，也可見他使用對比色彩的嘗試（黑與白、橙與藍）。他認為「線條與漸層都應統合在色彩對比的大結構下」。

《樓梯》(參見圖 d)是他此一時期採用立體派手法所創作的另一件作品。此後，他即逐漸脫離立體主義，走向以黑色粗線勾勒單純主題，並大膽使用大塊色彩作為裝飾的繪畫風格，成為舉足輕重的一代大師。

立體派集大成者：璜‧葛利斯

葛利斯直到1911年才開始他的繪畫生涯，受到塞尚、畢卡索和布拉克等人的影響極深。他是位理性的分析者，擅長在精心規劃的架構上，採用前面三人描繪過的主題，再將其中之元素重新簡化、詮釋。例如1912年的《靜物寫生：酒瓶與餐刀》(圖36)，便是臨摹自畢卡索1911年的作品《靜物寫生：酒瓶與陶壺》(*Nature morte：bouteille de vin et gargoulette*)

他的早期作品有如彩色建築圖，曾自言：「塞尚試圖走向建築，我則從建築出發。」當畢卡索及布拉克採用拼貼方法朝綜合立體主義發展時，他也很快地掌握住這種技法，並終其一生畫出許多與他們二人迥異其趣的好作品。例如 1914 年的《吉他，玻璃杯和酒瓶》(圖38)，就是他以紙拼貼、砂畫，配合油彩及不透明水彩所完成的佳作；構圖與線條十分嚴謹，色調與漸層也處理得恰如其分。

動態的立體派：馬塞爾‧杜象

杜象曾在 1967 年對卡班如是說：「立體主義吸引我不過數月而已，早在 1912 年冬，我就已經想到別的東西了。」

他說的沒錯，早在當時他就打算另闢蹊徑了。所謂「別的東西」，指的是厄蒂安‧朱爾‧馬雷(Etinne Jules Marey)的「歷時照相術」(圖e)。不久杜象乃結合立體主義、未來主義，以及前述的照相術而創作了《火車中哀傷的黃種人》(*Jeune homme triste dans un train*,1911)，與更具代表性的《下樓梯的裸女》(圖 42)。他表示他的作畫動機是要「寓動於靜」。

但是在四十一廳，以葛萊茲為首的立體派畫家認為《下樓梯的裸女》的立體主義血統不夠純正，故而此畫打從 1912 年起，就不在「獨立沙龍」展出了。唯獨同年的《新娘》(圖43)，尚能被四十一廳的畫家所接受。杜象一直和四十一廳的那些畫家相處在一起，但他的兄弟——雕刻家杜象-維雍(Duchamp-Villon)——則於 1912 年在「秋季沙龍」第十廳創辦了「立體主義者之家」。

立 體 主 義 的 特 色

在科技昌盛、生活步調愈來愈快、交通工具速度也日益增高的年代，竟然誕生了以靜態為本質的立體主義藝術（杜象短暫的動態立體主義是唯一的例外），從而完成了本世紀最重要的造型革命。

畢卡索及布拉克兩位立體主義大師以其嚴謹的構圖、多樣化的創作形式、點線面和立體等幾何形狀的結構，對抗 1905 年在「秋季沙龍」爆發內訌的印象派及野獸派（這兩派均重視畫面的色彩）。他們二人宣揚以精雕細琢和理性的精神，向印象派和野獸派隨興所至、感性的態度挑戰。

1908年，尚·保朗就布拉克於同年繪製的作品《厄斯塔克的村落》（圖4），向野獸派大師馬諦斯詢問道：「在這幅畫中到底可以看出些什麼呢？山坡上有三四間房子、二三棵樹木。用色呆板、過於單調、不夠大膽。總結來說，樹木就只是柱狀，而房屋不過是幾塊『立體』罷了」，這也是「立體」二字首見於經傳。要澄清這種誤解，只要看畢卡索所畫的《玻璃杯與梅花A》（參見圖 g）就夠了：在此一作品中，他將各個角度——杯口、杯緣、杯身、杯底——的觀察所得，組合在同一畫面裡。

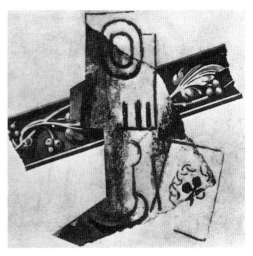

g. 畢卡索
《玻璃杯與梅花 A》，1914年
紙、炭筆畫，約25×25公分

分析立體主義

1910 年之前，畢卡索和布拉克在簡化物體的幾何形狀時，尚保留著塞尚的影子，以及看似完整的形體。但隨後形體的支解日益激烈，逐漸進入分析立體主義階段。起初，他們在背景上加添了線條、斷面、殘缺的立體，以襯托主題的幾何形狀（參見圖 11）；後來，透過大量的斷線、殘缺或重疊的色面，以求在主題佔有的平面裡，呈現出環繞立體的各面特徵（這當然只能選擇各面的局部）；終至將主題與結構區分開來，同時也模糊了主題與背景的界面（參見圖 12 至圖 15）。

至此，遂一舉突破了以平面呈現立體的瓶頸，並徹底與傳統的透視及造型法則絕裂，但這也讓觀眾懷疑：主題是否來自於真實世界。因此布拉克率先於畫面上採用字母或極少量的寫實造型，以暗示或引導觀眾對主題的聯想（圖13）；而畢卡索也在隨後跟進，採用了這種表現手法（圖21）。

h. 布拉克
《高腳盤與玻璃杯》，1912年
紙、紙拼貼、炭筆，66×44.5公分

i. 亨利·羅蘭
《頭像》（習作），1917年
石膏，43.2公分

綜合立體主義

1912 年，畢卡索首次以拼貼的手法完成了《藤椅靜物寫生》（圖 19）。他在畫紙上以傳統的寫實手法畫好藤編，再將它剪下，貼在外鑲麻繩的畫框內。布拉克則於稍早剪下仿樹皮的實物貼在畫上，再以炭筆勾勒修飾，完成了《高腳盤與玻璃杯》（圖 h）。葛利斯為此說道：「這類與往昔分析立體主義表現迥異的作品，已經轉化成綜合立體主義了。」

從最初為了讓觀眾易懂，而搭配可資辨識的記號或物品的單純動機，而在不經意中，演變成在畫面上得以呈現相異性並存的特質。這不僅對後世影響深遠，使畫家的表現媒材得以無限擴充，色彩與造型得以各自獨立；也使先前為了突顯幾何形體，而被嚴格限制的色彩，得以解放出來。

1914 年，第一次世界大戰爆發，布拉克從軍，畢卡索與布拉克二人遂各奔東西。之後，畢卡索雖還常回到立體派的風格上來，但大致上已將注意力轉移，布拉克則終其一生仍保持著一定程度的綜合立體主義風格。

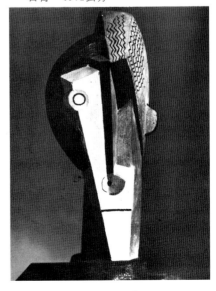

立 體 派 巨 匠

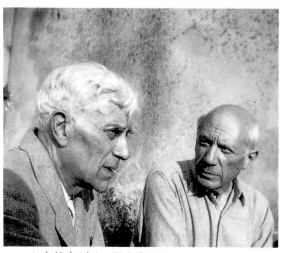

j.布拉克(左)，畢卡索(右)
1950年攝於瓦盧里斯(Vallauris)

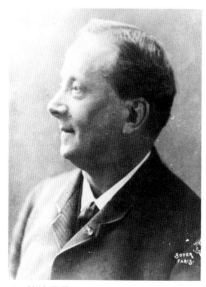

k.德洛內像
布瓦耶(Boyer)攝於巴黎
菲利斯·波坦(Félix Potin)收藏

l.瓦茲凱茲·迪亞茲(Vazquez Diaz)繪
《葛利斯像》，1906年

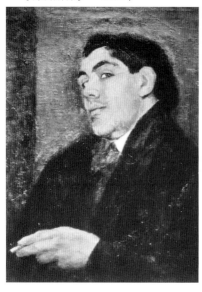

阿昔龐科(ARCHIPENKO,Alexande 1887~1964)
　　俄裔美籍雕刻家，在旅法期間接觸了立體派，經數載的薰陶，頗有所成。阿波里內爾甚為推崇其作品:《披風衣的女人》(*Femme drapée*,1911)。

布朗居西(BRANCUSI,Constantin 1876~1957)
　　羅丹高徒,在往抽象藝術發展之前，與立體派藝術家走得很近，因而在其雕刻作品中表現出強烈的立體感。 1912 年，以石灰石為素材的作品《吻者》(*Le baiser*)，奠定其立體派雕刻家的地位。

布拉克(BRAQUE,Georges 1882~1963)
　　差不多在受塞尚影響的同時，布拉克和畢卡索一樣，也從非洲土著藝術中得到了創作靈感。 1908 年他在康威勒府邸參加畫展時，由於藝評家路易·沃克塞爾指責其畫作只不過是一些塊狀的表達，反而促使布拉克從此只畫這類風格的作品，再也不運用傳統的透視法作畫。
　　經歷了對立體主義觀念的若干演變階段，畢卡索和布拉克可謂殊途同歸。而布拉克更肇建了深奧費解的分析立體主義，並於 1912 年開創「綜合立體主義」，以及成為拼貼畫的先河。

德洛內(DELAUNAY,Robert 1885~1941)
　　德洛內於 1909 年加入「洗衣船」團體，並以《都市 2 號》(圖44)參加四十一廳的展出。他非常重視色彩，曾說「色彩本身便是形式與內容」，這和畢卡索及布拉克所強調的幾何結構宗旨不同。但他在 1912 年發展出非對象行性、片段彩虹狀的幾何造型，仍可被視為立體派的旁支。

葛萊茲(GLEIZES,Albert 1881~1953)
　　葛萊茲受到勒·福孔涅及雷捷的影響，於 1910 年加入了立體主義的行列，並於次年創作了《山林》(圖46)。
　　同年，以《身配福祿考的女人》(*Femme au phlox*)參加「獨立沙龍」四十一廳的聯展，儼然立體派宗師模樣。1912年參與創立「黃金分割」畫會，但其畫風大部份仍是承襲自傳統透視法，而非立體主義。之後，他曾與梅津捷合著《立體主義》(*Du Cubisme*)一書。他的畫風如同雷捷，都是在解讀現代生活的動態畫面——比方1912~13年間所繪的代表作《足球隊》(*Les footballeurs*)——但仍然停留在分析立體主義的階段。

貢查洛娃(GONTCHAROVA,Natalia Sergueievna 1881~1962)
　　貢查洛娃終其一生與米克海·拉里諾夫(Mikhaïl Larionov)鶼鰈情深。1912 年，以作品《戴帽子的女人》(圖45)被畫壇視為立體派畫家。之後往其夫開創的「幅射光線主義」發展(rayonnisme)。

葛利斯(GRIS,Juan 1887~1927)
　　本名維克多里安諾·貢扎萊茲的西班牙畫家葛利斯，於 1906 年旅居巴黎，與畢卡索為鄰。葛利斯早年以畫插畫為生， 1911 年起專心習畫，之後矢志以畢卡索、布拉克的立體派為典範。 1912 年以作品《吉他與花束》(圖35)初顯大師風範，拼貼畫則以《吉他，玻璃杯和酒瓶》為代表作。

拉·費斯內(LA FRESNAYE,Roger de 1885~1925)
　　從 1910 年起，拉·費斯內即從塞尚的美學觀入手，畫風轉向立體化；又以畢卡索的多視角度呈現立體構面的方式，盡棄傳統畫法，其代表作為《坐著的男人》(圖47)。 1912 年重畫《砲兵連》(*l'Artillerie*)，亦為其短暫的立體派生涯之代表作。 1913 年以後轉向「色彩主義」(colorisme)發展。

羅蘭(LAURENS,Henri 1885~1954)

羅蘭出生於工人家庭,學習雕刻,早在 1908 年即接觸過立體主義美學。其觀念或技法絲毫未受羅丹的影響。因與布拉克相識,且受其鼓舞,乃於 1911 年在雕刻界掀起如同畢卡索、布拉克在繪畫界般的美學革命。其代表作為《酒瓶與玻璃杯》(圖 48)。

勒‧福孔涅(LE FAUCONNIER,Henri 1881~1946)

1905 年參加「獨立沙龍」展之後,勒‧福孔涅曾於 1907~09 年間,在不列塔尼半島北翼的北海岸省普魯瑪奈克(Ploumanach)一帶寫生。勒‧福孔涅以作品《攬鏡女》(*Femme au miroir*)被阿波里內爾封為「實體」立體主義畫家。但即令是 1909 年的作品《皮耶-尚‧朱夫像》(圖 49),或者 1912 年的《獵人》(*Chasseur*),皆未脫片斷地看待立體的方式。

雷捷(LÉGER,Fernand 1881~1955)

雷捷 1909 年的作品《桌上的高腳盤》(*Le Compotier sur une table*),標誌了他立體主義時期的開端。而更具代表性的作品則是次年的《林間的裸者》(圖 33)。但自從 1913 年,他向瓦西里埃學院(Academie Wassilieff)建議其源自塞尚的「色彩和形式的對比強度」主張後,便慢慢遠離了狹義的立體主義。

洛特(LHOTE,Andre 1885~1962)

洛特畫風受高更及塞尚的影響而與葛利斯、拉‧費斯內的畫風相近。以 1917 年作品《橄欖球》(圖 50)入列綜合立體主義藝術家。

利普奇茲(LIPCHITZ,Jacques 1891~1973)

1909 年,葡裔雕刻家利普奇茲來到巴黎。自 1915 年起,以畢卡索及葛利斯的畫風來從事雕刻。可參見 1915 年的作品《頭像》(圖 51)。

馬列維奇(MALEVITCH,Kasimir 1878~1935)

俄國抽象藝術的開拓者之一, 1913 年在莫斯科的一項展覽中,曾觀賞過畢卡索與布拉克的作品。這可以說明為何他的若干作品中會摻有立體派的色彩,如其 1914 年作品:《英國人在莫斯科》(*Un Anglais à Moscou*)。

馬爾庫西斯(MARCOUSSIS,Louis 1878~1941)

馬爾庫西斯從 1910 年到一次大戰期間,為一立體主義藝術家,被阿波里內爾及超現實主義作家埃盧阿爾(Eluard,1895~1952)許為「簡單易懂的」立體主義畫家,其畫風可參見 1912 年的作品《棋盤靜物寫生》(圖 52)。

梅津捷(METZINGER,Jean 1883~1957)

受畢卡索及布拉克影響,梅津捷於 1910 年成為立體主義畫家。同年,其畫作《裸》(*Nu*)在秋季沙龍展出,被藝評家安德魯‧薩爾蒙(André Salmon)封為「立體主義的蒙娜麗莎」。身為分析立體主義者,梅津捷卻致力於傳統主題的表達,如 1919 年的作品:《打毛衣的女人》(圖 53)。

畢卡索(PICASSO,Pablo Ruiz 1881~1973)

1904 年僑居巴黎,從 1907 至 1914 年間與布拉克胼手胝足逐步開展立體主義的美學革命:

第一階段是 1909 年春天以前的「塞尚立體主義」,《克勞維斯‧薩戈肖像》(*Portrait de Clovis Sagot*)為此時期的代表作。

第二階段被稱為「分析立體主義」。畢卡索孜孜不倦地朝幾何化構圖前進,此時的代表作品如:《奧塔鎮的蓄水池》(圖 10),以及《斐南德‧奧利佛肖像》(*Portrait de Fernande Oliver*)。後者臉部的多角度構面、飽脹欲裂的形態,已預示了 1910 年被解構開來的作品《彈奏曼陀林的少女》(圖 11)以及更加理論化的《康威勒像》(圖 15)。此一時期,色彩的使用被限制到最低程度,而主題被極度抽象化的結果,也使觀眾難以辨識或聯想到真實。

第三階段是綜合立體主義: 1912 年之後畢卡索運用拼貼的手法,將細碎畫面統一,並重新使用色彩,從而展開此一時期的畫作。如《吉他》(圖 24)。自布拉克於 1914 年一次大戰爆發而從軍之後,畢卡索對立體主義也就意興闌珊了, 1921 年更徹底放棄立體主義;但至少,本世紀這位大師的若干鉅作是於 1914~1921 間完成的。

m.雷捷

n.洛特攝於自己的畫室

o.畢卡索
《亞維農的姑娘》,1907年
油畫,244×233.7公分

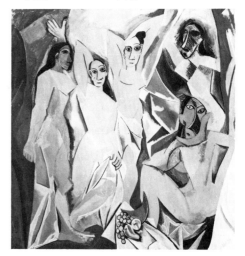

9

塞尚與分析立體主義

　　1911年夏，畢卡索與布拉克重逢於地中海的克里特島。布拉克回憶，曾經在馬賽的一間咖啡店陽台上看到一位樂師，因而畫了《葡萄牙人》(圖13，又名《移民者》)此一作品。此人像的面部似價碼牌，也像舞會海報，但長相如何實在無關緊要，因為它不在於表現平凡無奇的寫實特性，而是利用整個畫面呈現單色系的角錐體結構。

　　布拉克的作品《厄斯塔克的高架橋》(圖1)及畢卡索的《二女入景》(圖3)這兩幅畫，都已具有幾何化的傾向，可謂得自塞尚的眞傳，是他們二人早期立體主義的代表作。從不同角度觀察對象，而將選擇過的局部形象構面化，並利用光線明暗和構面透明化、重疊化的手法，則是後來分析立體主義的特色。

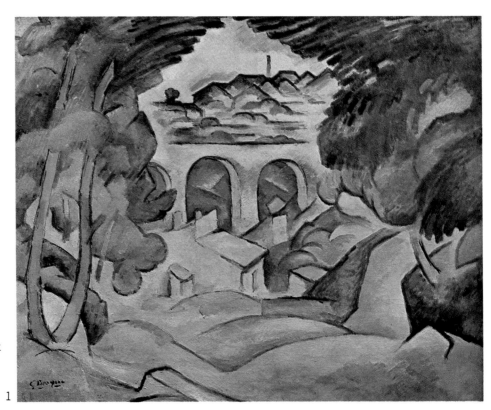

1.布拉克
　厄斯塔克的高架橋
　(*Le Viadue de L'Estaque*)，1907年
　油畫，65×81公分
　美國，明尼蘇達州，
　明尼亞坡里斯藝術研究所　　1

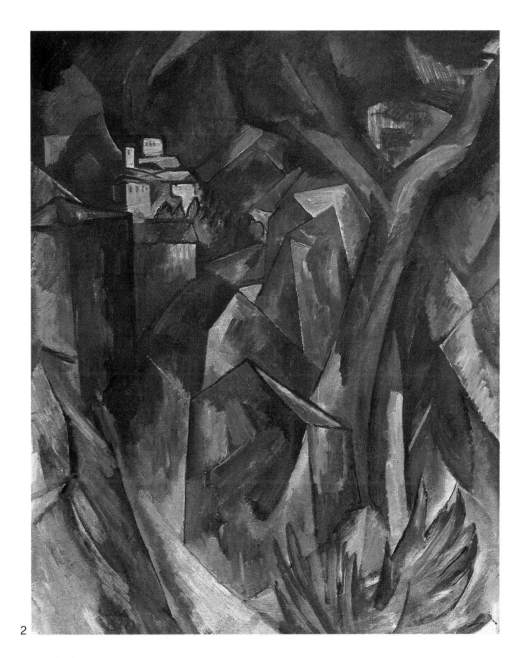

2

2. 布拉克
　　厄斯塔克勝景(*Paysage de L'Estaque*),1908年
　　油畫,81×65公分
　　瑞士,巴塞爾美術館

　　1906 年秋,布拉克 24 歲,旅居馬賽近郊的厄斯塔克鎮。其時,當地風光景色有如野獸派繪畫般的燦爛——可參見馬諦斯(Matisse)、德安(Derain)、盧奧(Rouault)等野獸派大師的鉅作。布拉克默默學習塞尚的風格,筆觸深入,卻寓意淺出,試圖找出景色中的幾何傾向。「立體主義」一詞在當年尚未出現。

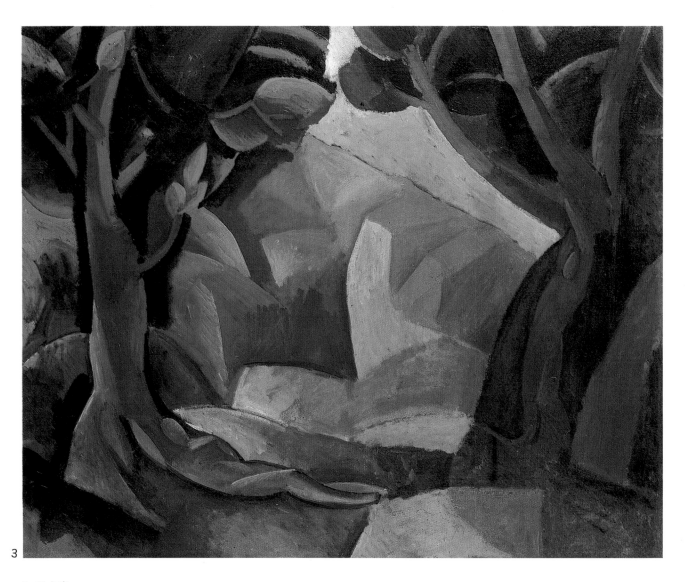

3

3.畢卡索
二女入景(*Paysage avec deux figures*),1908年
油畫,58×72公分
巴黎,畢卡索博物館

　　在此幅畢卡索繪於 26 歲的作品中,二女已全然溶入風景之
中(左邊橫臥者宛若樹根交盤,右邊站立者有如樹幹伸展)。從此
概念化的塞尙風格可知,畢卡索的立體主義觀點已見雛形。
　　布拉克也將這些原理運用於《厄斯塔克的村落》中,樹木與
房舍整合爲一。《二女入景》被馬諦斯及藝評家路易・沃克塞爾
(Louis Vauxcelles)封爲「第一幅立體派畫作」。

4.布拉克
厄斯塔克的村落
(*Maisons à L'Estaque*),1908年
油畫,73×60公分
瑞士,伯恩美術館

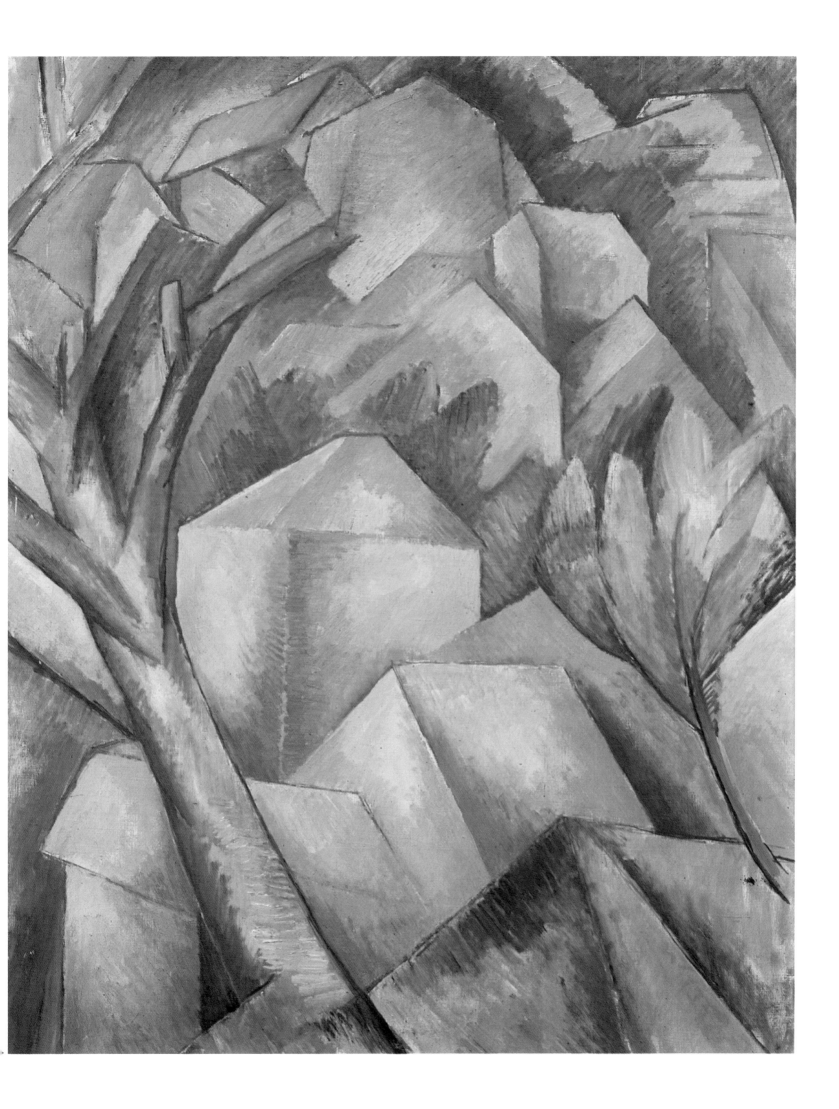

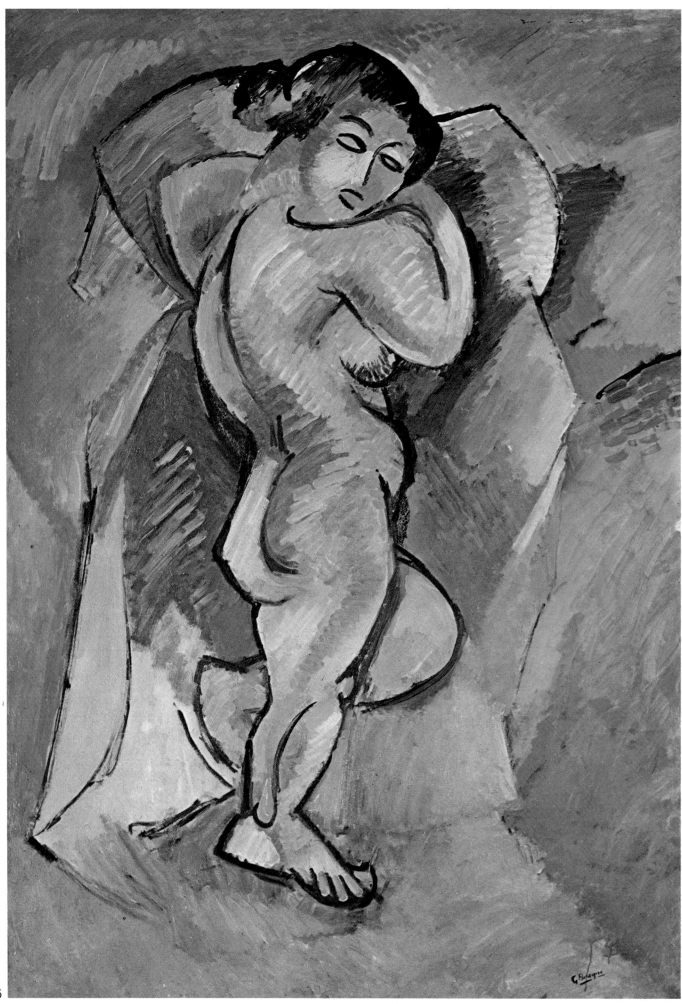

5

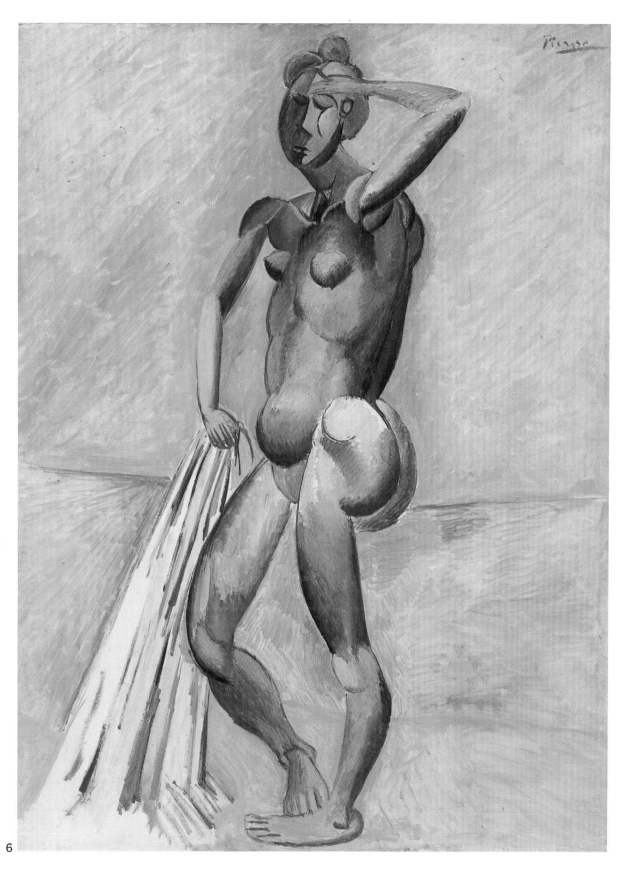

6

6.畢卡索
浴婦(*Baigneuse*),1908年冬~1909年
油畫,130×97公分
紐約,伯川‧史密斯夫人收藏

5.布拉克
魁梧的裸體浴女
〔*Nu « Grande baigneuse »*〕,1907~08年
油畫,142×102公分
巴黎,阿歷克斯‧馬吉收藏

布拉克的《魁梧的裸體浴女》被許多人指責爲抄襲畢卡索的《亞維農的姑娘》,此乃後者完成的時間較早之故。但只要研究他們二人這段時期的其他作品,就知道這是各自發展時不期然相遇的巧合,與相互影響的結果。馬諦斯在當年卽指出:「我們並不因此雷同而有所困惑,反而因此發現他們勇於創新的精神是一而二,二而一的。」

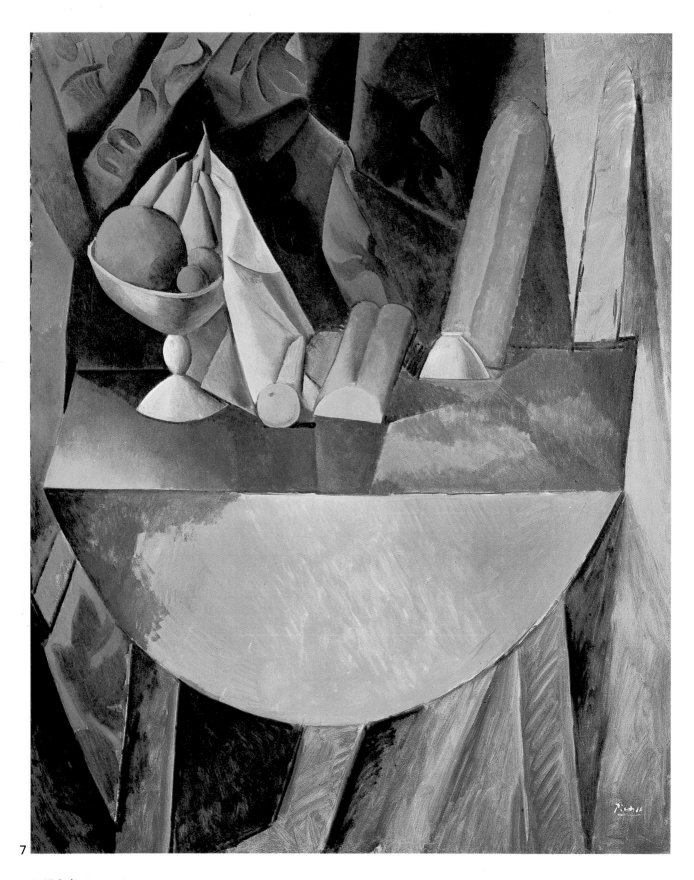

7

7.畢卡索
　桌上的麵包和高腳盤(*Pains et compotier sur une table*),1909年春
　油畫,164×132.5公分
　瑞士,巴塞爾美術館

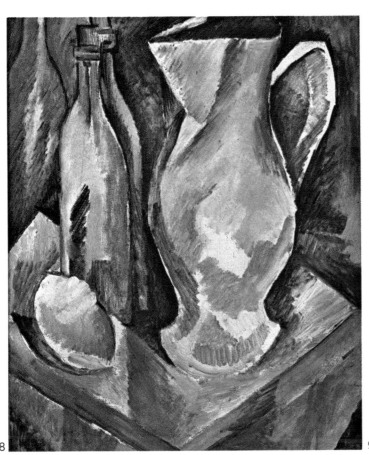

8

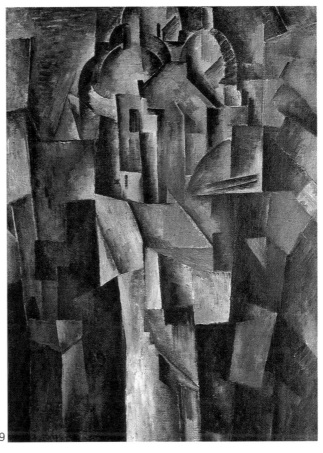

9

8.布拉克
　廣口壺、酒瓶、檸檬
　(*Broc, bouteille,citron*),1909年
　油畫,46×38公分
　瑞士,伯恩美術館

9.布拉克
　聖心(*Le Sacré-Coeur*),1910年
　油畫,55.5×41公分
　法國,阿偉龍省,維延納弗-達斯克,
　北方現代藝術博物館

　　到了1909年時,畢卡索與布拉克更是全心往幾
何化路線發展,而這也正是他們的前輩塞尚,在生
前所常常教導的。藝評家朵拉‧娃莉耶(Dora
Vallier)曾聽布拉克親口說過:「我在畫商武拉
(Ambroise vollard,1868~1939)的畫廊裡欣賞塞
尚的畫作,每次都會深受感動,每次都覺得還有待
發覺的深意。」

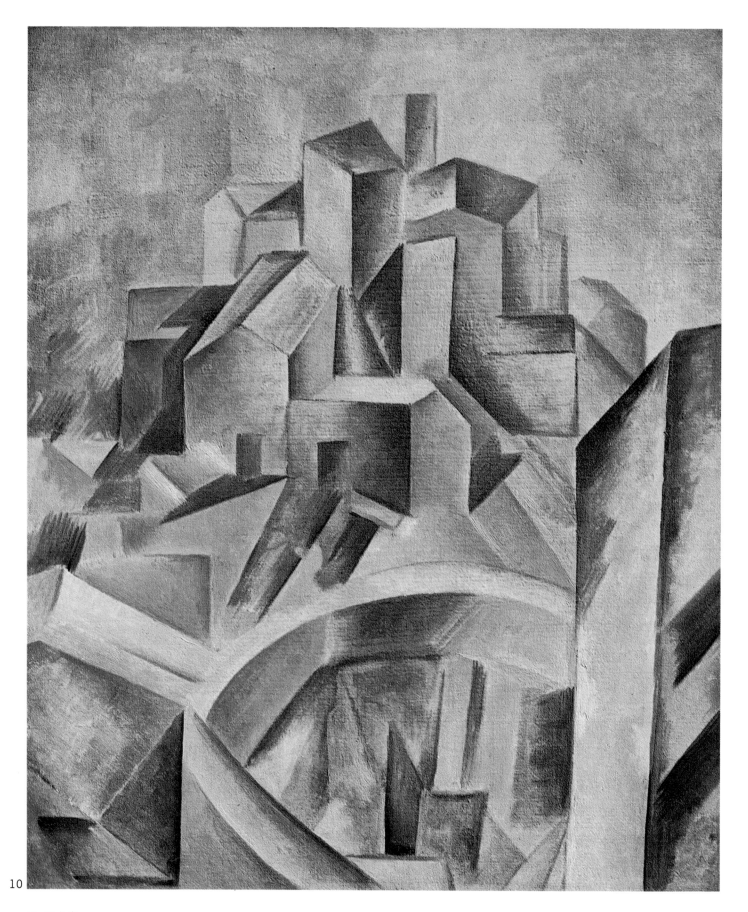

10.畢卡索
　　奧塔鎮的蓄水池(*La citerne de Horta*),1909年夏
　　油畫,81×65公分
　　巴黎,私人收藏

　　於1909年夏至1910年春之間,畢卡索與布拉克有計畫地將風
景畫簡化成幾何狀,此段時間被稱爲「幾何立體主義」,介於塞
尙式與分析立體主義二階段之間。

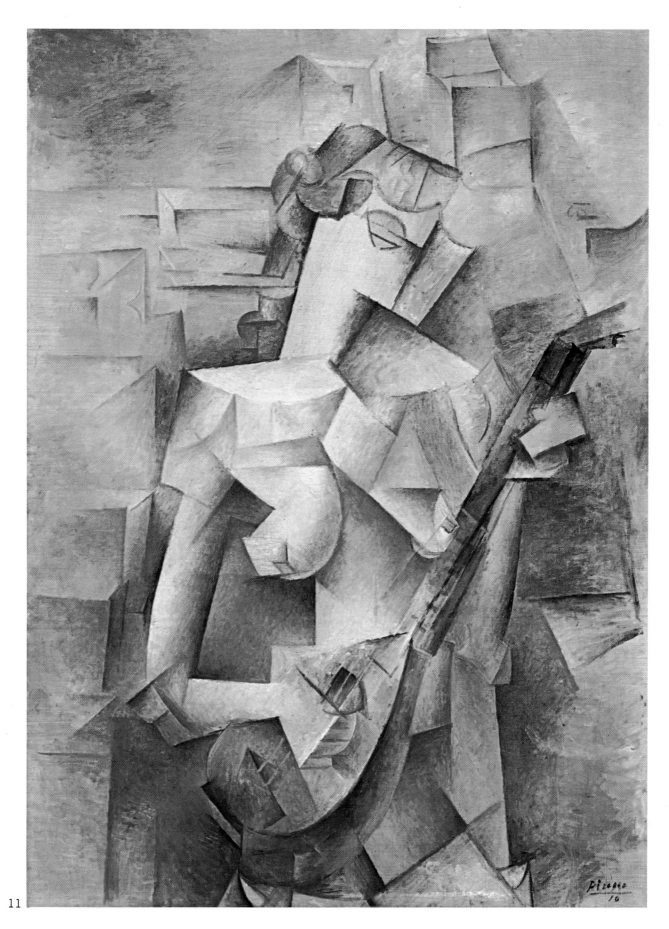

11

11. 畢卡索
　　彈奏曼陀林的少女(*Jeune fille à la mandoline*),1910年春
　　油畫,100.3×73.6公分
　　紐約,現代美術館

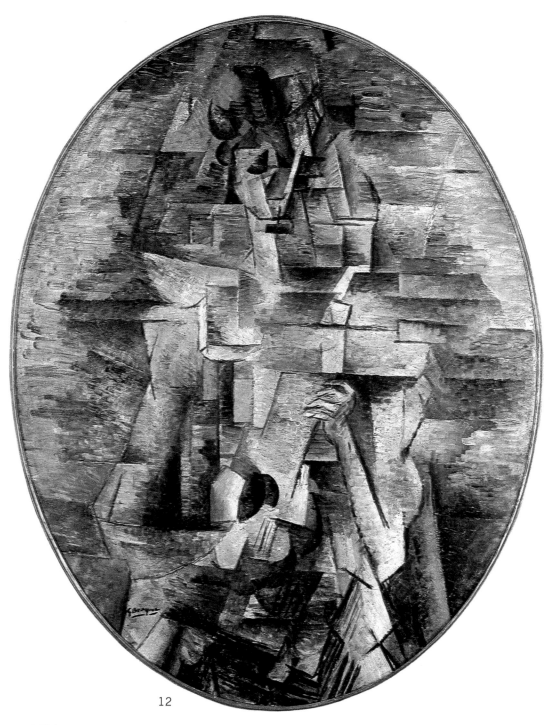

12

12.布拉克
　　彈奏曼陀林的女人
　　(*Femme à la mandoline*)，1910年
　　油畫，91.5×72.5公分
　　德國，慕尼黑，巴伐利亞國家美術收藏館

　　畢卡索、布拉克常彼此交換繪畫題材，剖
析被繪對象的方法，甚至借用油彩。圖11及圖
12將所繪對象細膩地剖成一個又一個的構
面，手法十分相似，但布拉克是利用水平化的
色點背景，來突顯出主題的空間；而畢卡索則
是尋求將立體的人物，融入平面的畫布之中。

13.布拉克
葡萄牙人(又名《移民者》)
(*Le Portugais « L'émigrant »*)，1911年
油畫，117×81.5公分
瑞士，巴塞爾美術館

　　布拉克首先體會到分析立體主義的抽象風
格不穩定，故隨即以數字及字母模蓋印於作品
《葡萄牙人》中，期使畫像不至因抽象而使人過
於迷惘。畢卡索到1911年夏天仍不太理睬這種
象徵性的暗示手法，如同年作品《克里特島風情
畫》(圖 14)，仍未使用此方法。但翌年，畢卡
索便接受了布拉克的先見之明，也如法炮製。

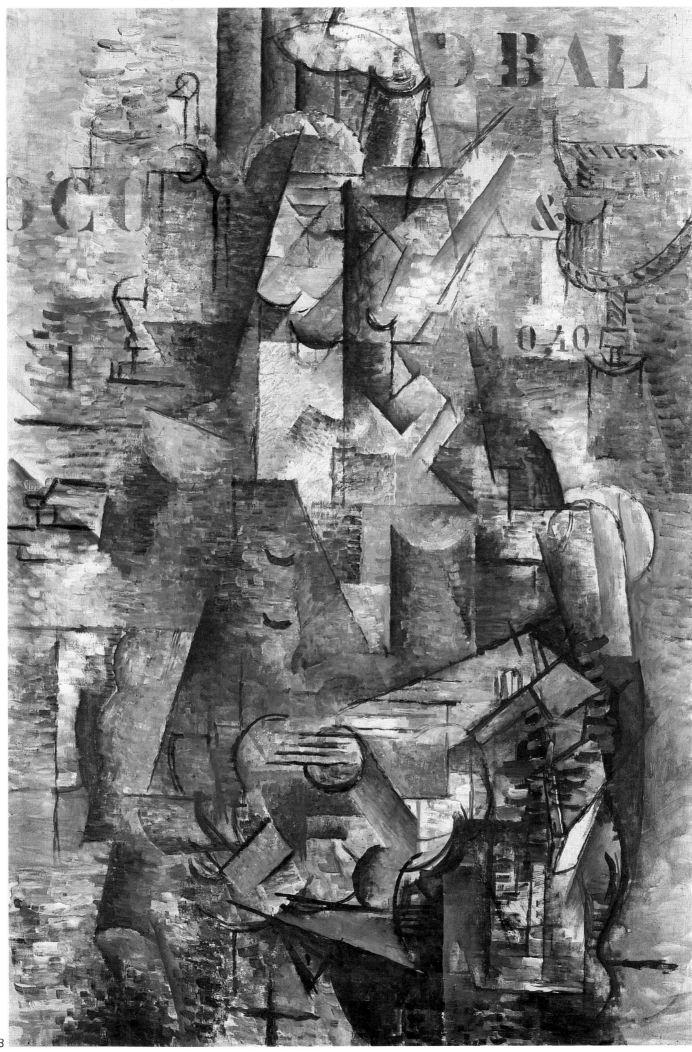

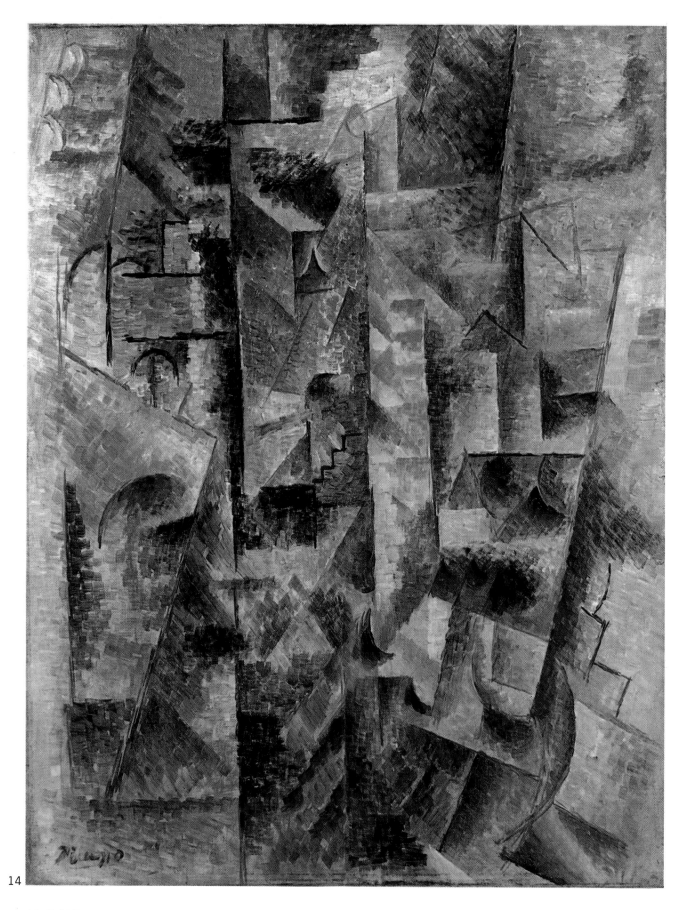

14

14.畢卡索
　　克里特島風情畫(*Paysage de Céret*),1911年
　　油畫,58×72公分
　　巴黎,畢卡索博物館

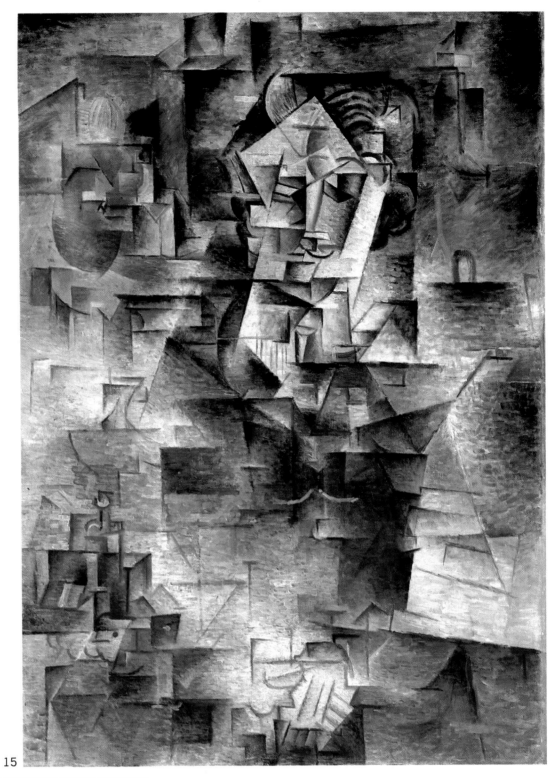

15

15.畢卡索
康威勒像(*Portait de D.H. Kahnweiler*),1910年秋
油畫,100.6×72.8公分
芝加哥,藝術研究中心

　　畢卡索以無比精湛的技藝,畫出最富立體主
義精神的肖像畫——康威勒像。此君不但是畢卡
索的經紀商,而且是交情極深的好朋友。至於布
拉克,非但沒有畫過這類肖像畫,且壓根兒打從
心底就不喜歡,他只從事如圖16 這類典型的立
體派構圖。

16.布拉克
　一籃魚(*Panier de Poissons*),1910~11年
油畫,50.2×61公分
費城,美術館

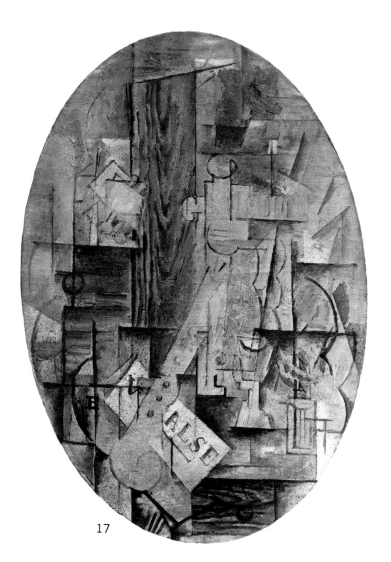

17

綜合立體主義

　　畢卡索與布拉克自 1912 年的9、10月間,開始從事拼貼畫創作,將真實的物品拼貼入畫布中,從而邁入了綜合立體主義的階段(參見圖 18 、 19)。

　　由於拼貼畫所採用的色紙原本具有色彩及圖案。這不僅增加了畫家的表現度,也使得在此之前色彩受限於造型的束縛得以打破。例如圖 18 中,殘缺的矩形仿木皮色彩區域,得以從炭筆繪出的吉他造型中解放出來。換言之,色彩因而成為構圖的獨立要素。所以布拉克說:「色紙解放了對象物的色彩。」

　　拼貼畫引發了畢卡索與布拉克對色彩與造型的研究,也促使他們二人淡化了對幾何結構的關切。

17.布拉克
　　靜物寫生(花瓶)
　　(*Nature morte «valse»*),1912年
　　畫布、摻砂油畫,91.4×64.5公分
　　威尼斯,古根漢博物館

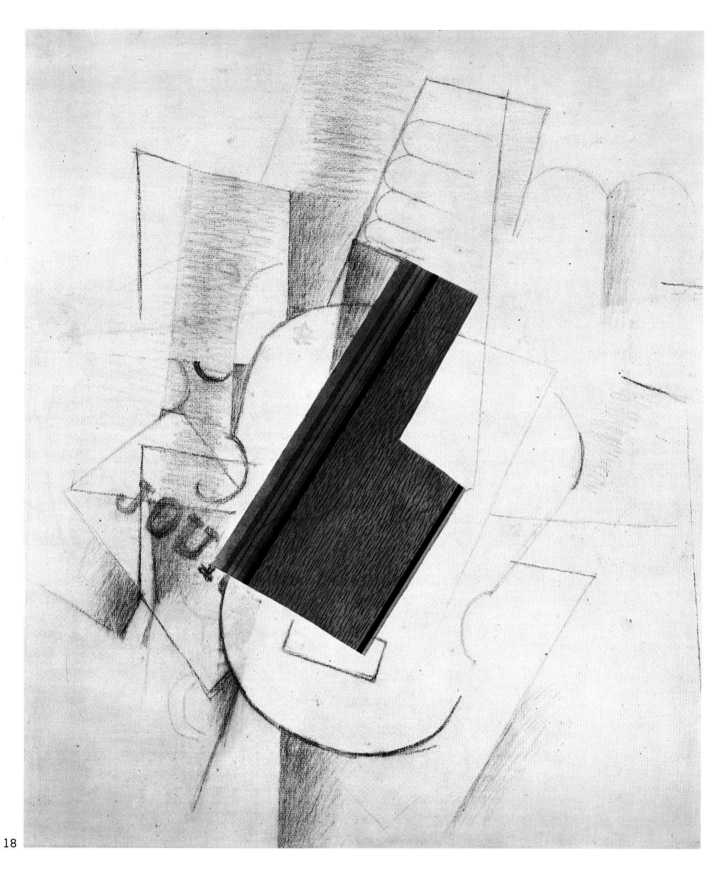

18.布拉克
　吉他剪貼畫(*La guitare, papier collé*),1912年
　紙、拼貼、炭筆畫,72×60公分
　私人收藏

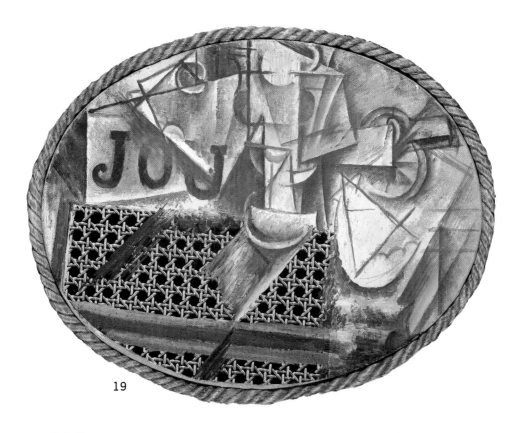

19

19.畢卡索
　藤椅靜物寫生(*Nature morte à la chaise cannée*)，1912年
　油畫，拼貼在鑲麻繩的畫框裡，27×35公分
　巴黎，畢卡索博物館

　　1912 年 9 月，布拉克以貼有仿樹皮的炭筆畫完成了《高腳盤與玻璃杯》(參見頁 7 圖 h)，這是立體派的第一幅拼貼畫。之後他又創作了多幅拼貼畫，其中圖 18 的《吉他》以炭筆勾勒形狀，並在圖中央浮貼一塊仿樹皮，構圖優雅，色彩也很協調。
　　不久之後，畢卡索也採用這種方法，但卻另闢蹊徑：先以寫實技法畫出藤編圖案(並不是真的剪貼一塊鏤空的藤編)，然後再將此油畫剪成橢圓形，貼在鑲有麻繩的畫框裡。
　　要特別說明的是，布拉克在同一幅作品中的風格相當統一，不會有雙重含義(如圖 18 中的仿樹皮仍是與炭筆勾勒說明同一主題：吉他)；但畢卡索的作品風格則與他大不相同(如圖 19 中，寫實的藤椅對抗抽象的靜物寫生)。另外，布拉克的剪貼不能說是獨創，因為早在古時候，便有所謂的 "tondo"這種創作形式，方法與此相仿。
　　畢卡索在圖 19 的畫作中玩弄真實(畫出來的藤編)，藉以否定「真實的虛假」，也讓那些想要批評其做作品過度抽象的人，懾於其寫實的能力而噤聲。這種表達方式的作品還有不少幅。
　　畢卡索的拼貼畫，給人有如電影蒙太奇效果的感受。威廉‧魯賓曾如此詮釋過：「拼貼畫的特點在於將一異質性物體，嵌入既存的背景中，是一種新的表達形式，而不僅僅是材料上的不同。」從這個角度來看，布拉克的拼貼畫是採用了同質性物體，風格及手法上便顯得較為保守。

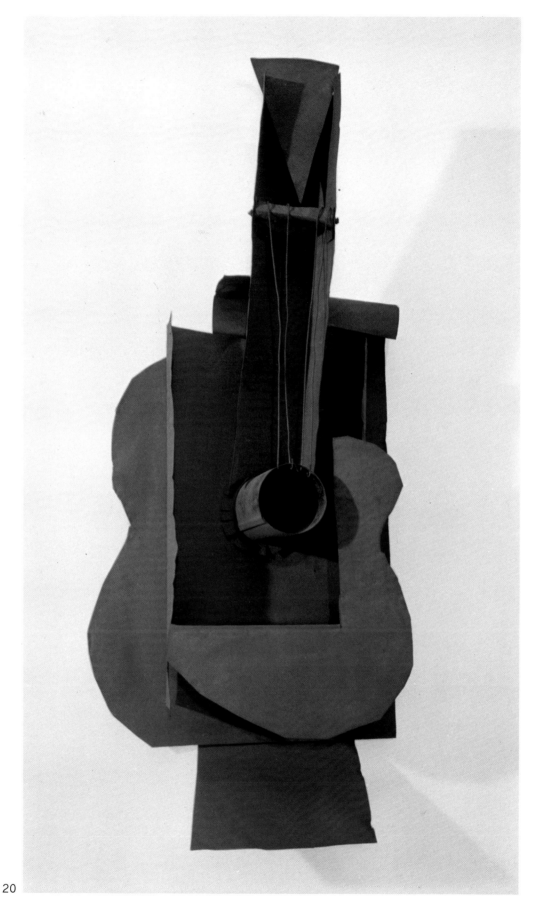

20

20.畢卡索
　　吉他(*Guitare*),1912年
　　金屬片和鐵絲,77.5×19.3公分
　　紐約,現代美術館

　　　布拉克曾經嘗試紙雕創作,但一次大戰後無一倖存,倒是畢卡索的這類作品都保留
住了。所幸他們二人的風格具有一致性,讓我們得以推想布拉克的類似作品。
　　　有一次,畢卡索對著一幅非洲土著面具凝視沈思,因而創作出這幅風格十分大膽的
作品:《吉他》(先以紙雕刻,再以金屬材料製作)。
　　　藝術史上,從事綜合立體主義雕刻創作者,畢卡索當為第一人。

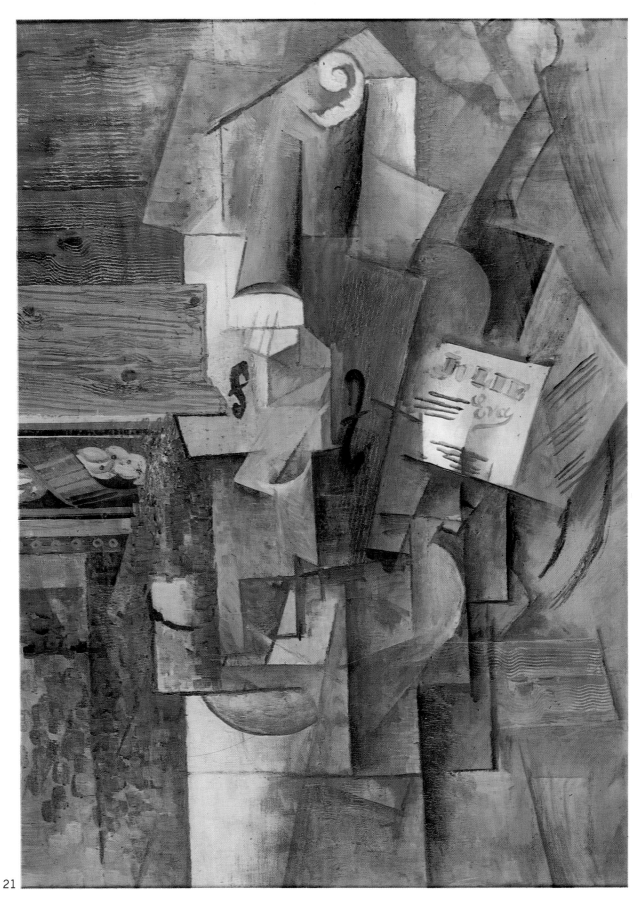

21.畢卡索
　　小提琴（又名《俏夏娃》）（ *Le violon* 《 *Jolie Eva* 》），1912年
　　油畫，81×60公分
　　德國，斯徒加特國家藝廊

　　　布拉克為穩定立體主義的畫風，不致於與現實脫節，故在畫中打入字模。畢卡索也尋思效法，如圖21中有 "jolie Eva" 字樣列於樂譜之首；此舉是打算將此畫獻給當年的一位密友，另外他也曾打算在別的畫作中寫「我愛夏娃」，但終未寫出。

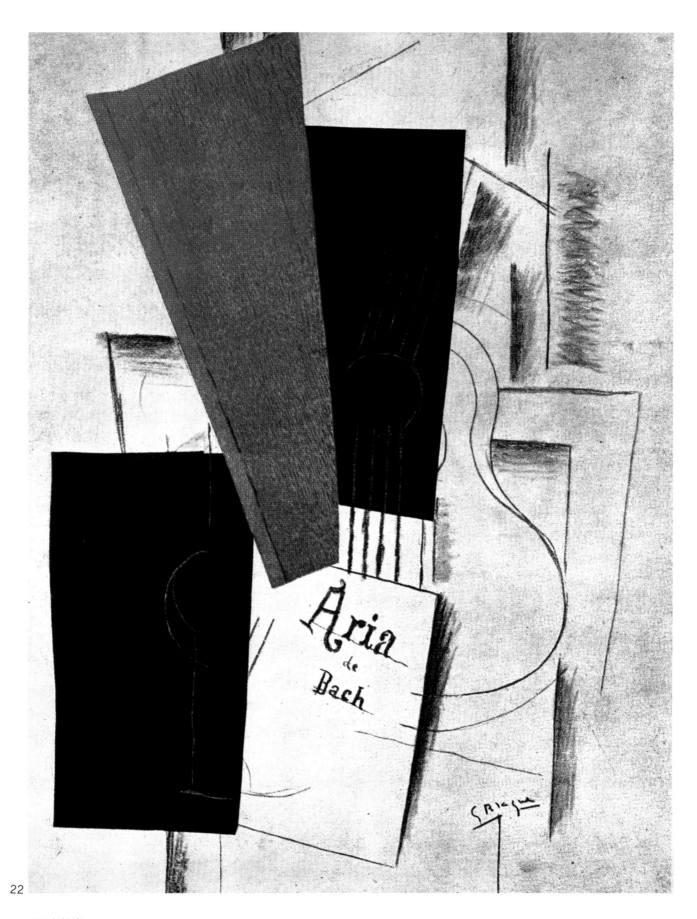

22.布拉克
　巴哈的煩惱(*Aria de Bach*),1912~13年
　紙、拼貼畫,62×46公分
　華盛頓,國家藝廊

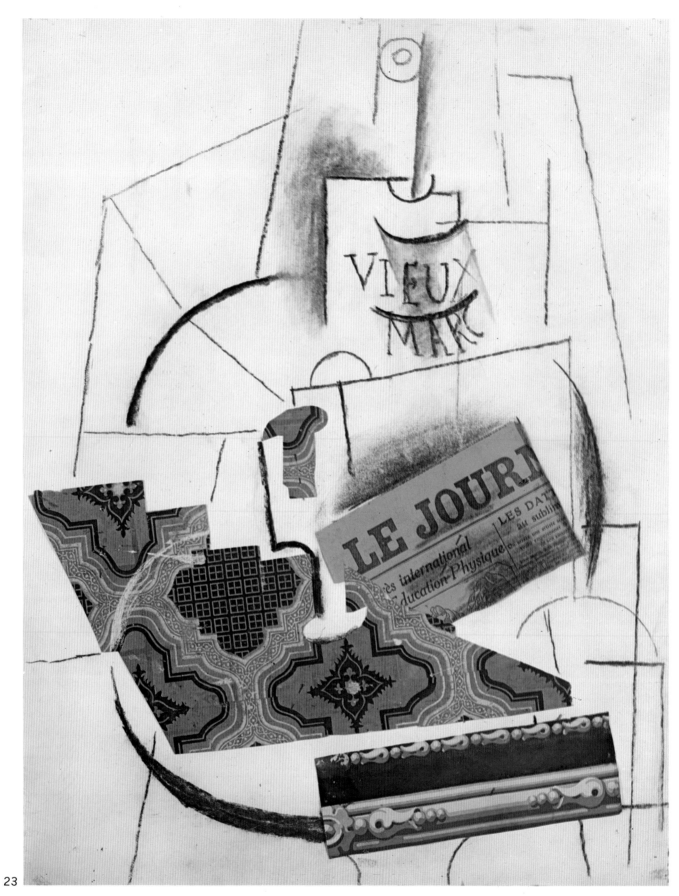

23

23.畢卡索
老漢馬克的酒瓶(*La bouteille de vieux marc*),1912年
紙拼貼、素描,62.5×47公分
巴黎,國立現代美術館

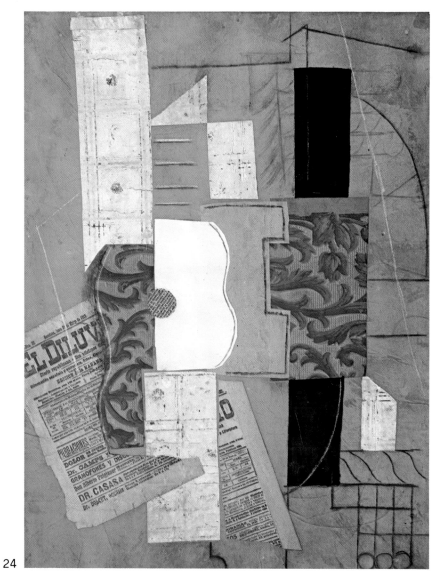

24

24. 畢卡索
　　吉他(*Guitare*)，1913年春
　　紙拼貼、炭筆、鉛筆、油墨畫，66.3×49.5公分
　　紐約，現代美術館

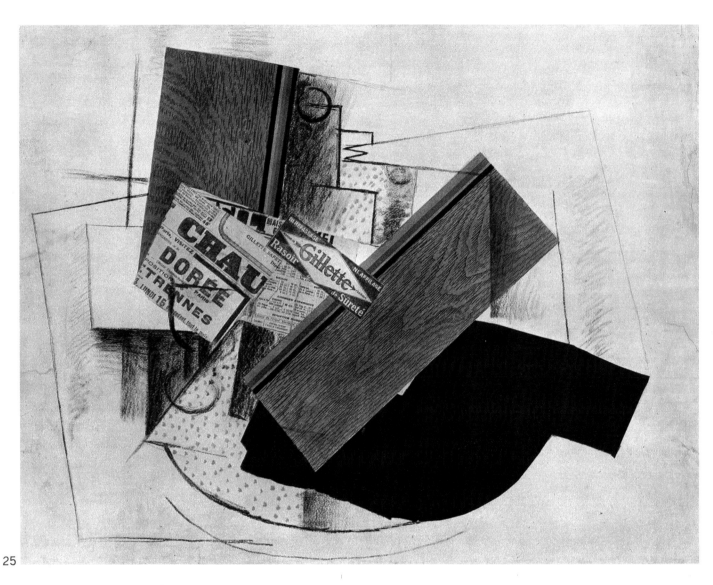

25

25.布拉克
　桌面上的靜物寫生(*Nature morte sur la table*),1914年
　紙拼貼、炭筆畫,48×62公分
　紐約,現代美術館

　　對畢卡索、布拉克而言,即令是半張報紙或刮鬍刀片的包裝紙、撕破的圖畫等,都是入畫的好材料。文藝評論家路易‧阿拉貢(Louis Aragon,1897~1982)很了解這二人的苦心孤詣,曾評論:「此階段的立體主義特色,在於不論是誰畫的,也不管材料的耐久程度、價值高低、賞心悅目與否,反正目的就是要用於表現畫作。」

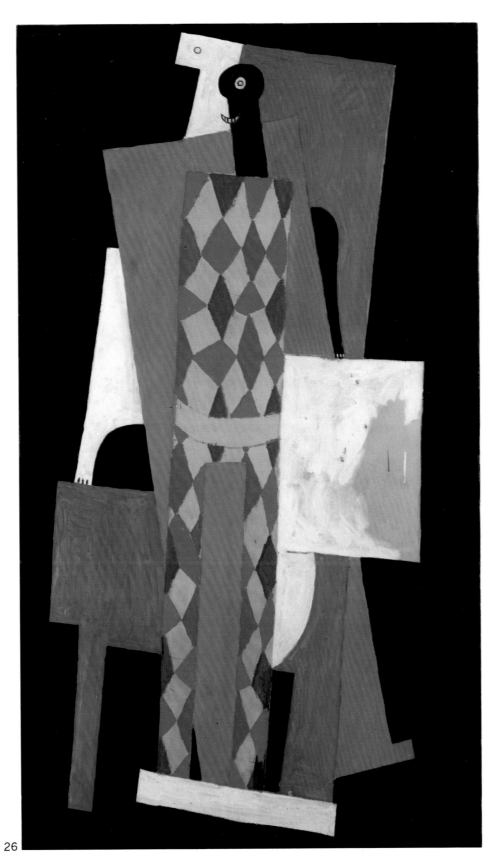

26

26.畢卡索
　　小丑(Arlequin),1915年
　　油畫,183.5×105.1公分
　　紐約,現代美術館

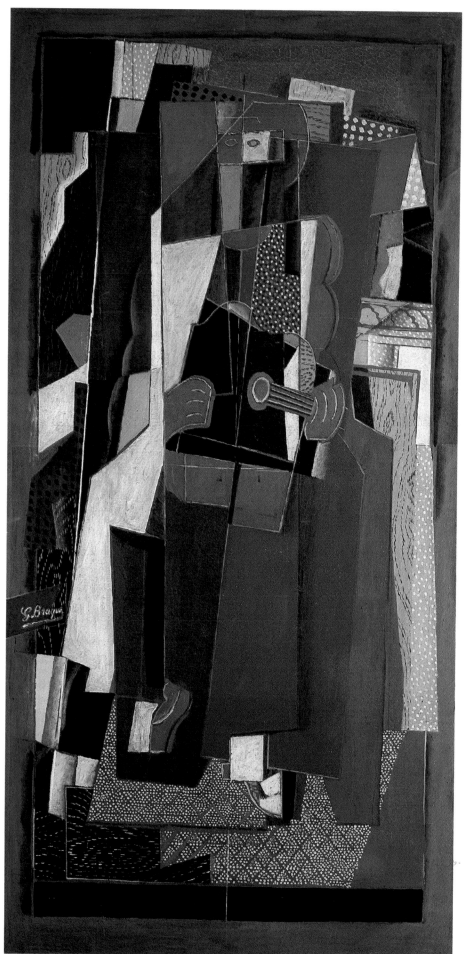

27.布拉克
　　女樂師(*La musicienne*)，1918年
　　油畫，221.5×113公分
　　瑞士，巴塞爾美術館

　　1914年一次大戰爆發，布拉克
從軍，坐火車開拔前線的當天，畢
卡索陪著他去車站。此後，畢卡索
開始獨力創作，畫作益見精湛。到
1915年的作品《小丑》(圖26)時，
描繪的對象已被徹底扁平化了。
　　戰爭中，布拉克因腦部重傷，
須動穿顱手術而返回巴黎，休養二
年後(1917年)重拾畫筆。這幅《女
樂師》有著耐人尋味的鎮定，簡單
的幾何造型，將畫面分成數個構
面。相較於1914年夏天以前的作
品，此畫的確有稜有角。

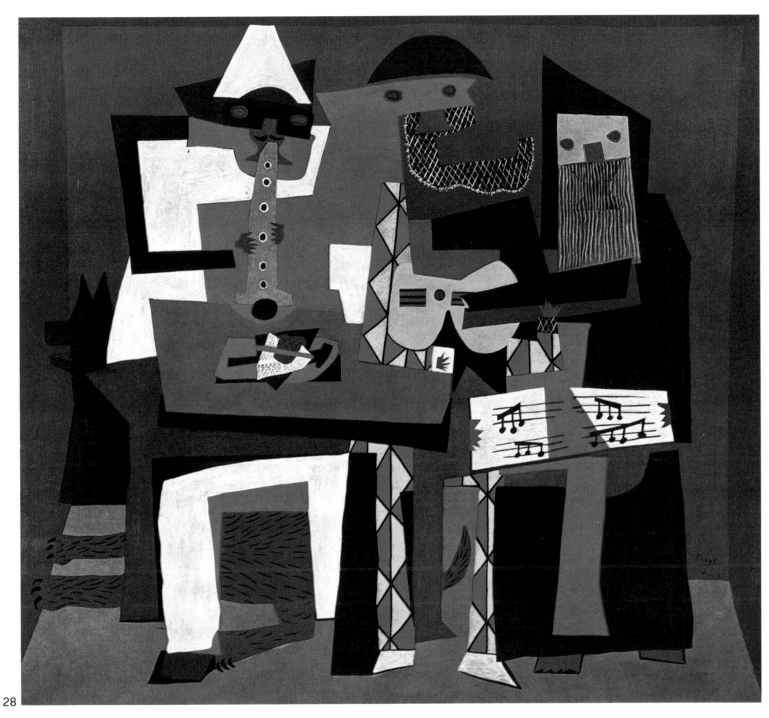

28.畢卡索
三名樂手(*Trois Musiciens*),1921年
油畫,200.7×222.9公分
紐約,現代美術館

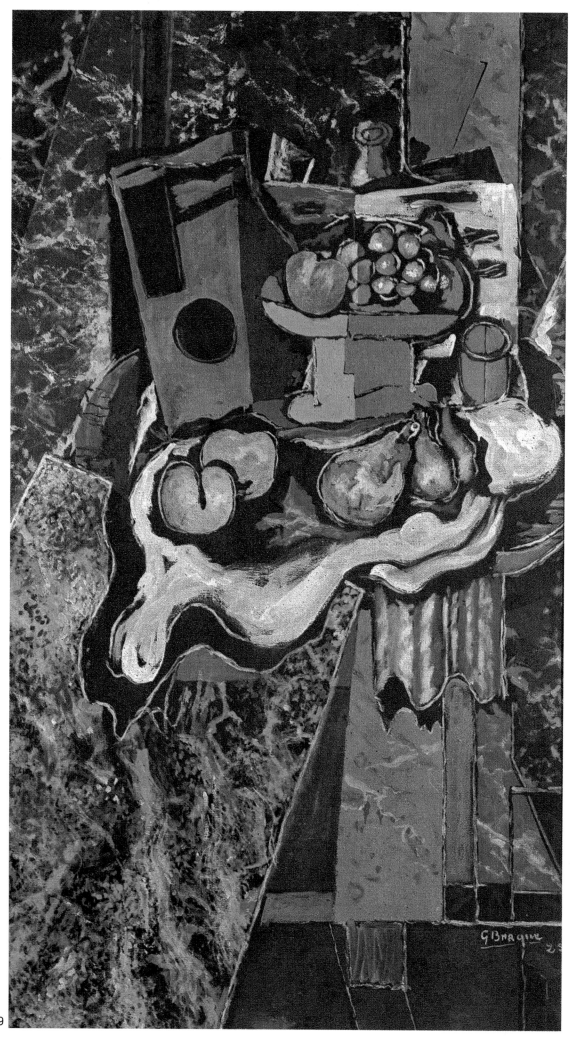

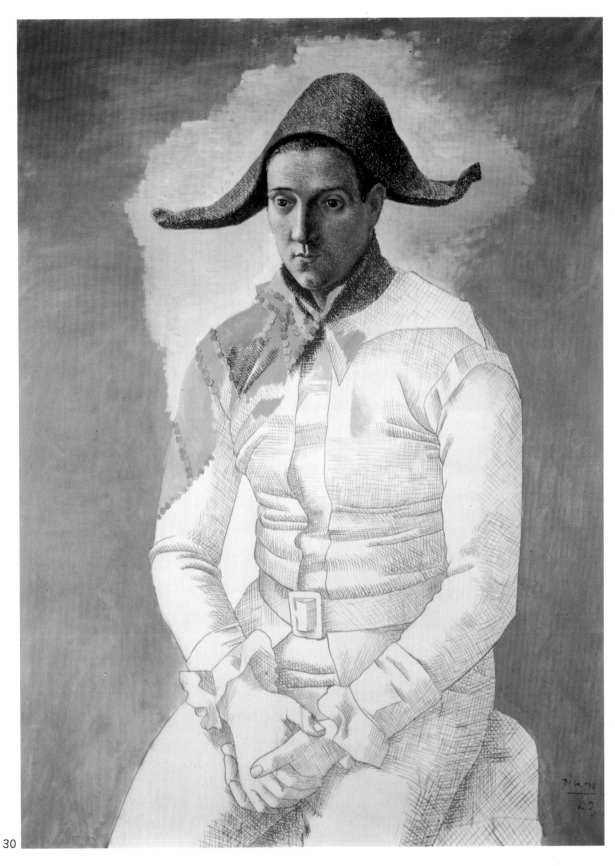

　　一次大戰後,畢卡索與布拉克的作品開始朝恢宏的圖面及繽紛的色彩發展。畢卡索更是選用暖色系、高彩度和低明度的色調於《三名樂手》中,爲世所矚目。

　　布拉克這幅《大理石桌》,是他最美的幾幅畫作之一。在極爲精湛,具抽象概念的桌面上,有圍在雲朵般的白布中之靜物——靜物像是一些不明的束西,又像是一望即知的物體。有人特地研究這幅畫中的顏色運用——構圖中青綠的底色顯出相當的動感。這兩幅20年代的鉅作,顯而易見與1910年代的作品差異極大。

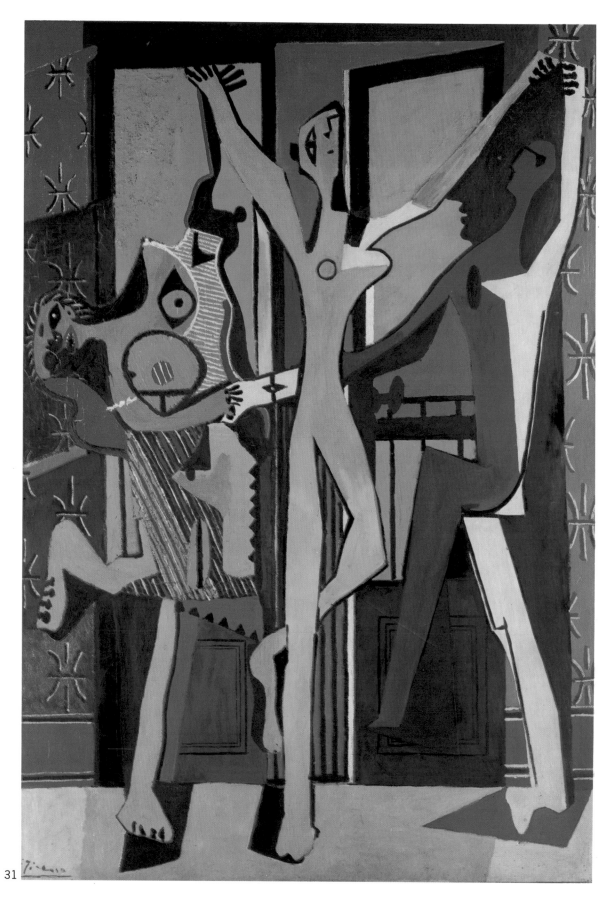

31

31.畢卡索
　　舞蹈(*la danse*),1925年
　　油畫,215×142公分
　　倫敦,泰德藝廊

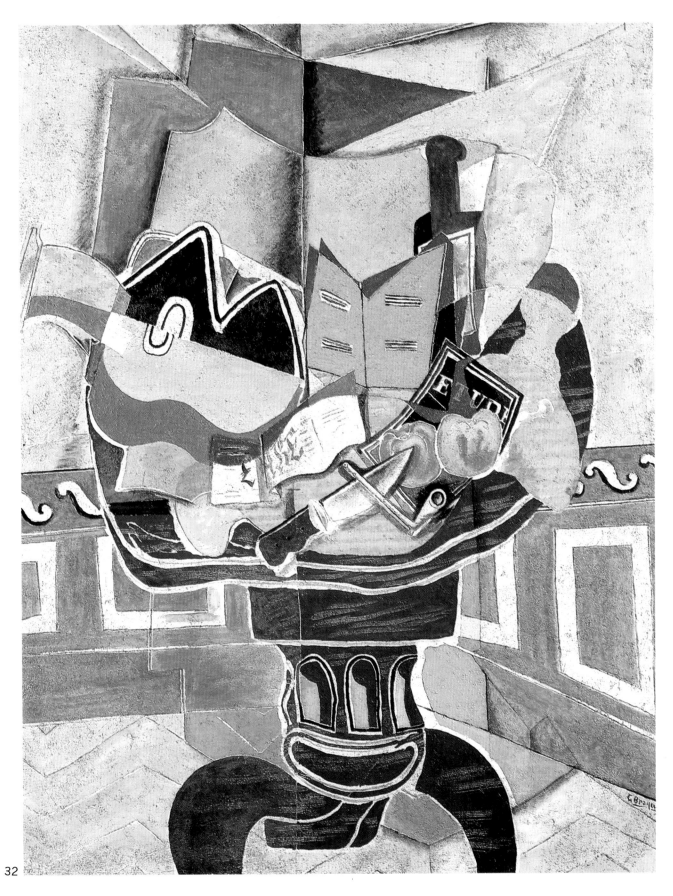

32.布拉克
　　獨腳小圓桌(*le guéridon*)，1929年
　　油畫，146×113.5公分
　　華盛頓，菲力浦家族收藏

雷捷、葛利斯、杜象

　　當雷捷與杜象把作畫的重點轉向動
感和速度的表達時，葛利斯仍一本初衷
地，將靜態本質的正統立體主義發揚光
大。

　　雷捷和杜象風格並不一致：雷捷關
注形式和色調的對比，而杜象對未來派
畫風十分注意——儘管這是雷捷所不願
從事的方向，但未來主義是杜象力求突
破立體主義教義的方式。雖然雷捷和杜
象的理論發展空間並不大，但他們仍力
圖超越立體主義，而葛利斯則堅持立體
主義路線，捍衛綜合派畫風。

　　在此畫中，雷捷以直線和曲線的衝突
開拓出抽象畫的意境，但需非常注意，才
能分得清何者是杯子、何者是手；在色調
方面，已了無自然主義的色彩表達方式。
翌年，雷捷以其對比法立場與立體主義分
道揚鑣，而轉向色彩的表達。

　　《林間的裸者》甫問世時，曾被貶為只不過是幅匠氣十足、
堆砌幾何表現的作品；但後來卻屢受賞識，並鑑別出其特色，而
使雷捷被封為「圓柱體」畫家。阿波里內爾對此畫中的柴夫評論
頗為傳神：「揮舞著斧頭以伐木的動作有如歷歷在目。」

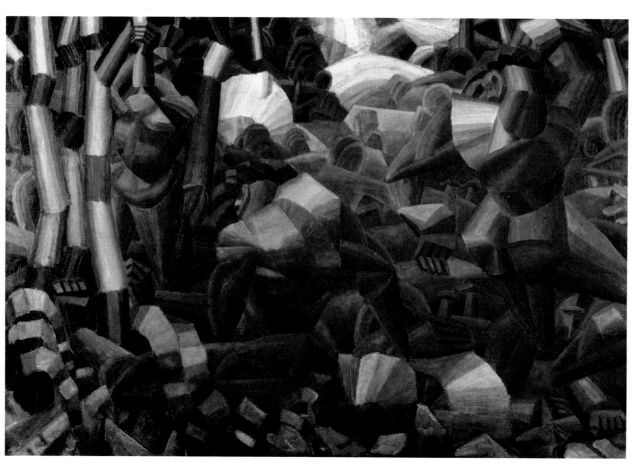

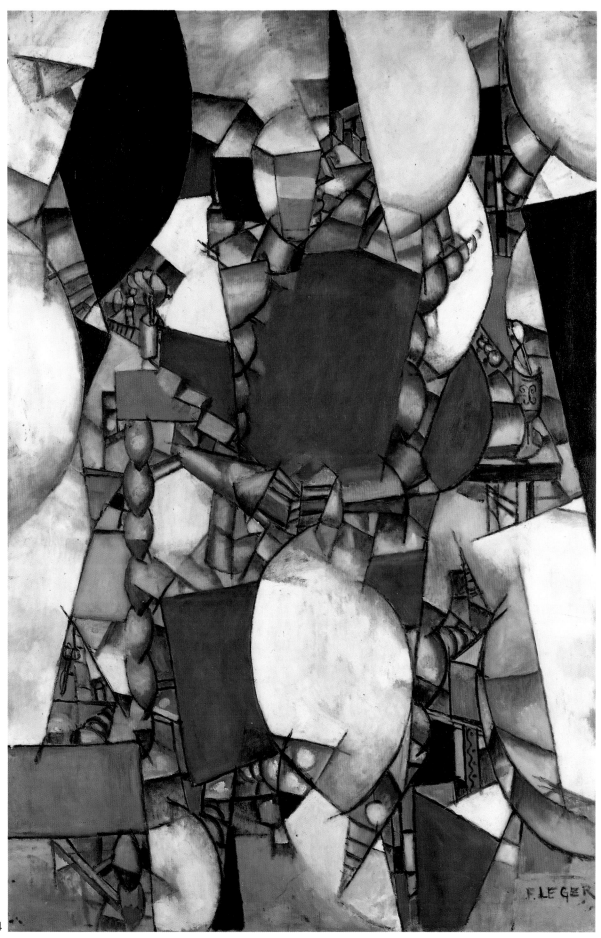

34

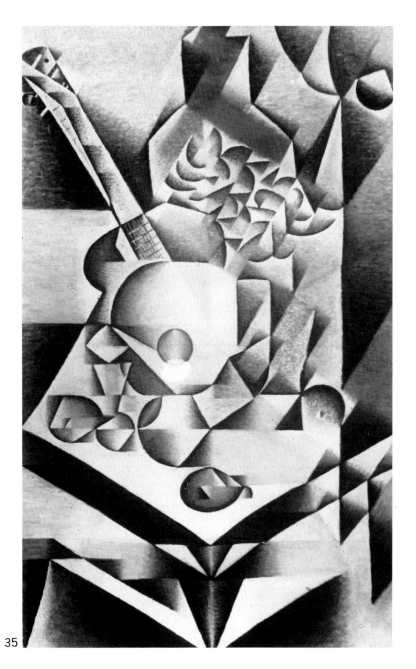

35

35.葛利斯
　　吉他與花束
　　(*Guitare et fleurs*),1912年
　　油畫,110×68公分
　　紐約,現代美術館

36.葛利斯
靜物寫生:酒瓶與餐刀
(*Nature morte:bouteilles et couteau*)
1912年
油畫,54.5×46公分
荷蘭,奧泰洛市,克羅勒─穆勒藝術館

　　當1912年畢卡索與布拉克公開立體主義的研究成果時,未來主義正也興起。而葛利斯自覺並不適合往未來主義的方向發展,於是便以兩幅鉅作(圖35、36)投靠立體主義陣營。在這兩幅大作中,葛利斯以斜置的條狀平面,配以明暗的光線而稱著。他十分重視畫面的構圖,平衡中可見條理井然。他在這方面所下的工夫,可說無人能及。

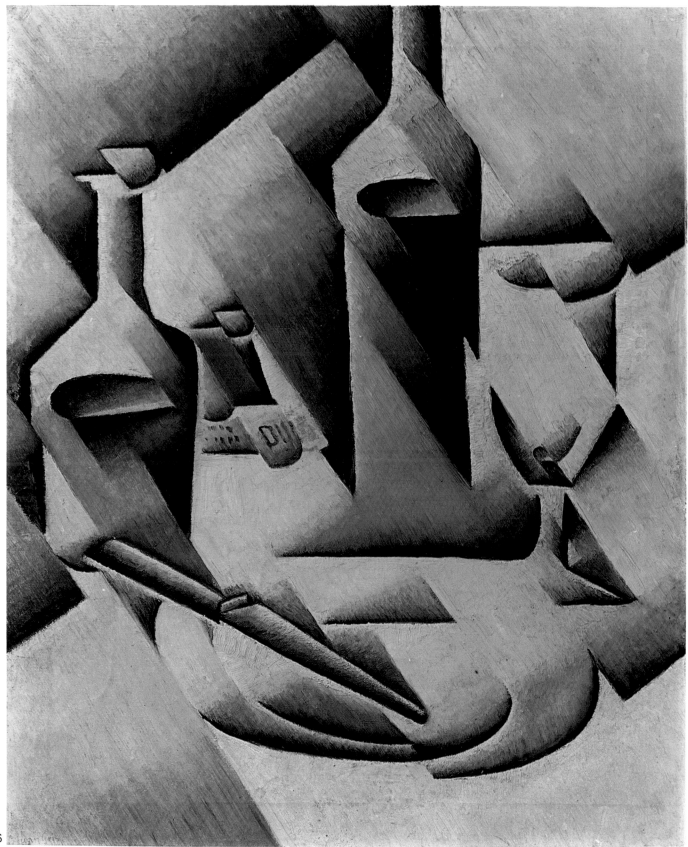

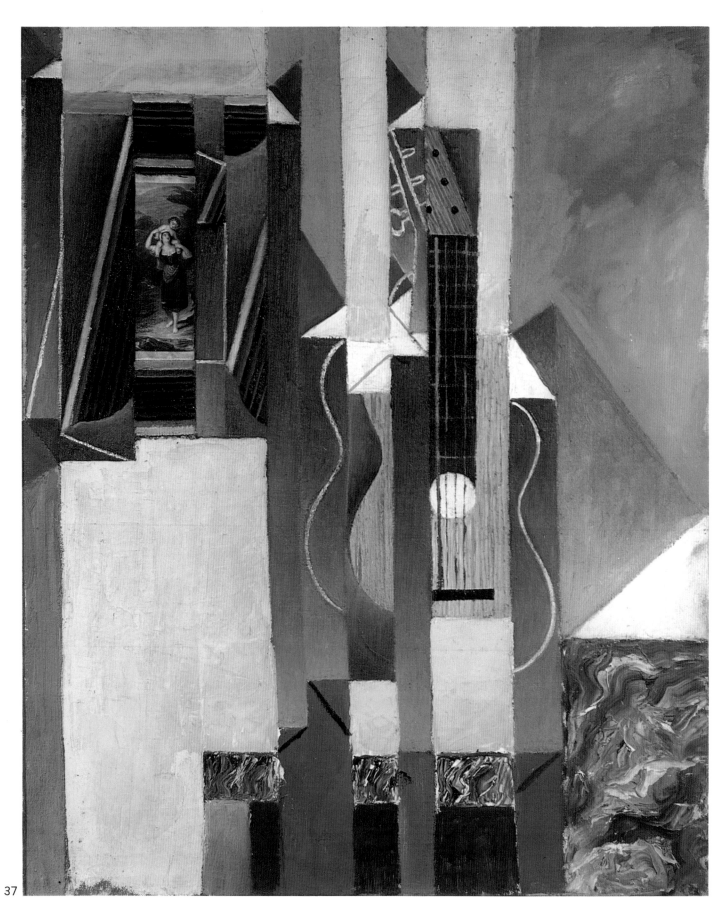

37.葛利斯
吉他(*La guitare*),1913年
紙拼貼、油畫,61×50公分
巴黎,私人收藏

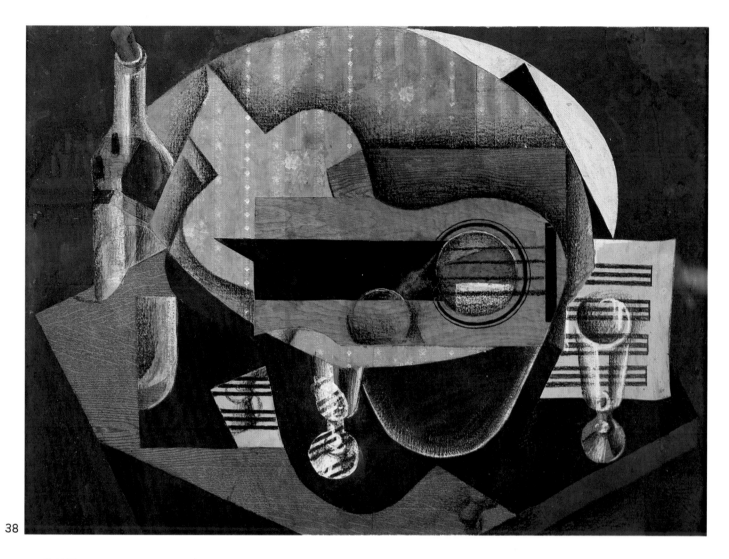

38.葛利斯
　吉他，玻璃杯和酒瓶
　(*Guitare, verre et bouteille*)，1914年
　畫布、紙拼貼、不透明水彩及炭筆畫，
　60×81公分
　都柏林，愛爾蘭國家藝廊

　　在1913年的作品《吉他》中，葛利斯詮釋
得十分優雅，並以拼貼畫方式，表達了相當的
幽默感。

　　在拼貼畫中，往往用一塊現成材料營造出
逼眞的效果，如1914年作品《吉他，玻璃杯和
酒瓶》中卽拼貼了一塊舊版畫，再以不透明水
彩、炭筆、貼紙加以組合。紅棕色系的畫面非
常有安定感。畫面中醒目的白色被解讀爲葛利
斯不忘師訓(不以色彩結構來構圖)。葛利斯雖
以畢卡索爲師，卻未故步自封，反而精益求
精，務求青出於藍，將立體派導向強烈的綜合
主義觀念，和極端簡單的幾何化境地。

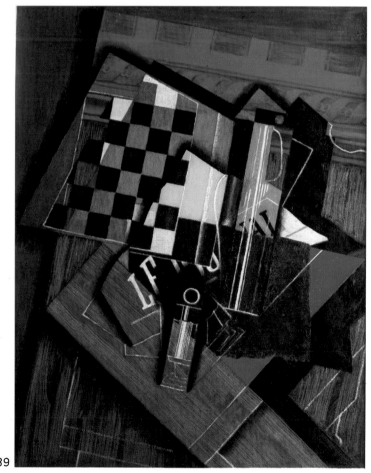

39.葛利斯
棋盤(*Le damier*)，1915年
油畫，92×73公分
芝加哥，藝術研究中心

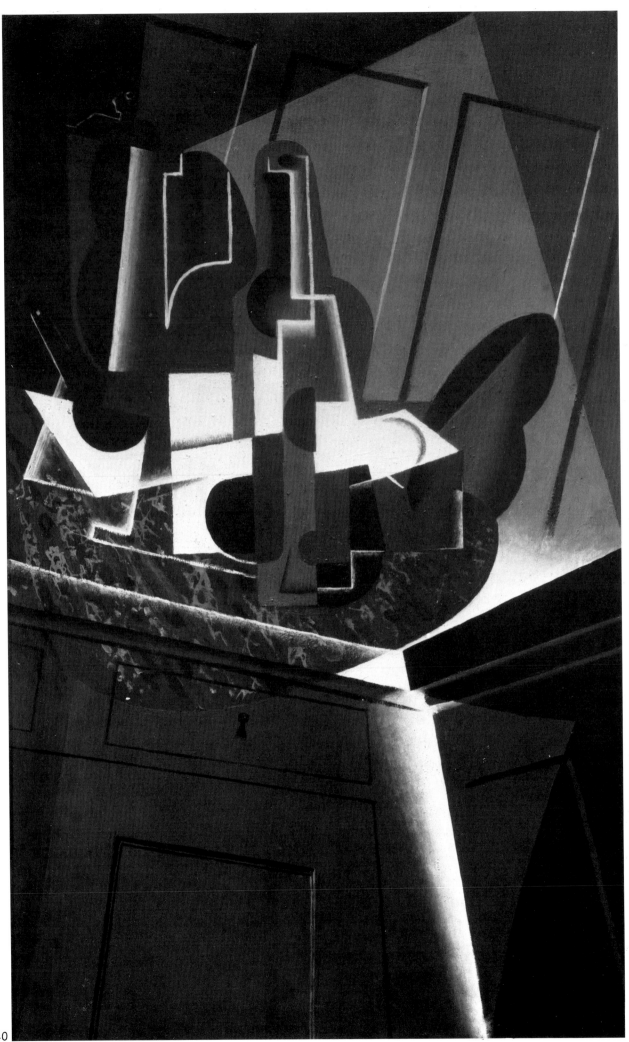

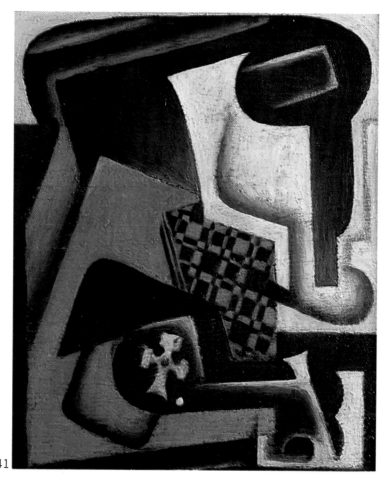

41

41.葛利斯
　　玻璃杯(*Le verre*),1918年
　　油畫（於夾板上），27×22公分
　　巴黎，綠堡藝廊

　　自1915年起，葛利斯徹底採用綜合立體主義，放棄了分析
立體主義細碎構面的手法。
　　葛利斯1917年的作品《食物櫃》可謂大師級鉅作，圖面下
半部是陰暗平整的櫥櫃，襯托了圖中央的大理石紋路，也是因
爲有了這團大理石紋路，舒解了上端器皿的壓迫感；又因器皿
黑白分明，可看出其參差有序。從本畫黑白色系的運用可知，
葛利斯對立體概念具有強烈的感知能力。

40.葛利斯
　　食物櫃(*Le buffet*),1917年
　　油畫，116×73公分
　　紐約，尼爾生‧洛克菲勒收藏

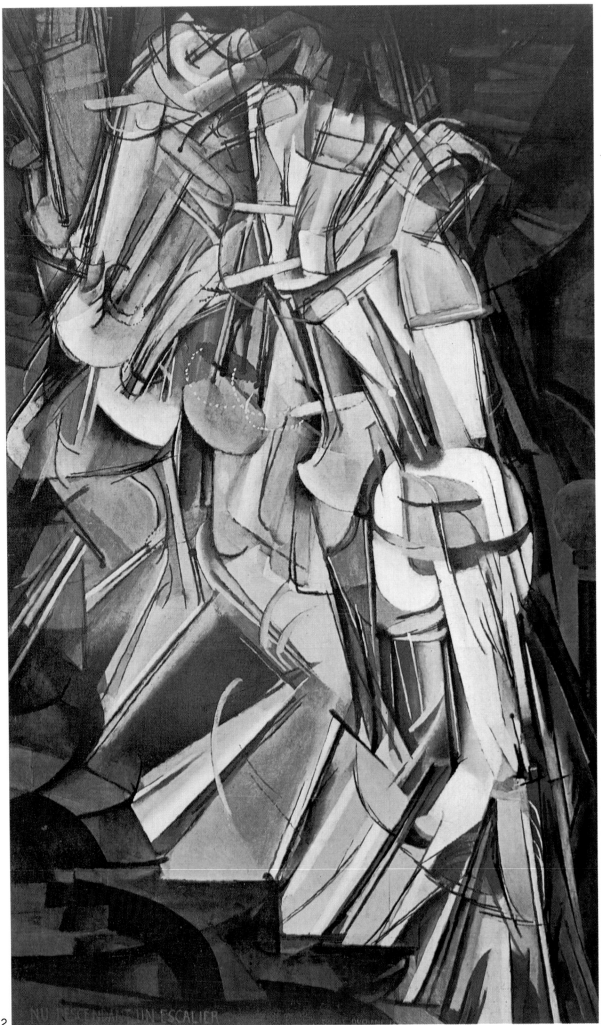

42.杜象
　下樓梯的裸女‧2號
　(*Nu descendant un esc-*
　alier,N°.2),1912年
　油畫,146×89公分
　費城美術館,瓦爾特‧艾倫
　貝夫婦藏

　　杜象的《下樓梯的裸
女》在美國可說是無人不
知、無人不曉,因爲它曾在
1913年紐約「軍械庫大展」
(*Armory Show*)上展出;而
該次展覽是美國首次當代
藝術品大展。
　　由於對立體主義和未
來主義都有深刻的了解,杜
象在畫中展現了相當的企
圖心,卽是想要「寓動於
靜」。
　　他的作品受到歷時攝
影術之父:法國人馬雷,以
及動畫之父:英國人麥布里
奇(*Muybridge*,1830~1904)
的影響,遠勝過畢卡索與布
拉克二人對他的影響。

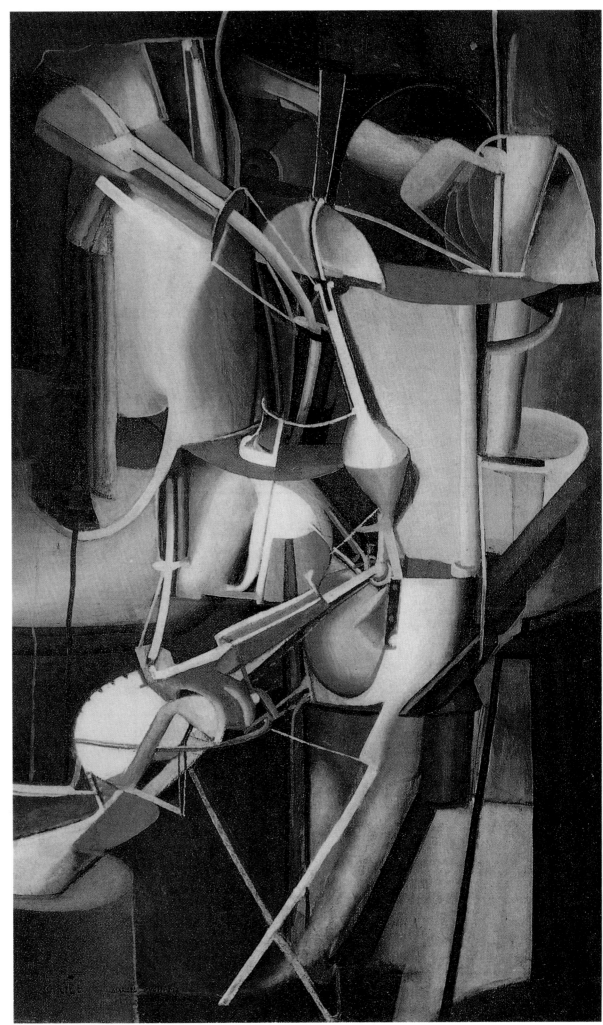

43.杜象
　新娘(*Mariée*),1912年
　油畫,89.5×55公分
　費城美術館,瓦爾特‧艾倫
　貝夫婦收藏

　　又是一幅杜象借自立
體主義和未來主義概念而
成一家之言的畫作。圖中
的這個機械怪物稱爲《新
娘》,此畫預見了杜象的另
一幅代表作:1923年的《大
玻璃》(*Grand verre*);杜
象卽以《新娘》與「立體主
義」分道揚鑣。

立體派的追隨者

　　有許多藝術沙龍的畫家，尤其是 1911 年在「獨立沙龍」四十一廳的畫家，他們曾自吹自擂、自我標榜地組成立體主義的藝術聯盟，但結盟的時間卻不甚長，而畢卡索與布拉克也從未與他們扯上任何關係。四十一廳先由梅津捷和葛萊茲登高一呼（葛萊茲甚至著書立論，大談立體主義），之後有勒・福孔涅、維雍、德洛內的加入。洛特和拉・費斯內的情況較特殊，二者主要在尋求細膩的法蘭西式的人道主義關懷風格，反對畢卡索與布拉克那種古拙的、無地域國界色彩、疏離的風格。此外，貢查洛娃、羅蘭、馬爾庫西斯等人也和立體主義有著淵源。

　　在阿波里內爾 1913 年出版的《立體派畫家，美學的沈思》（*Les peintres cubistes,méditations esthétiques*）一書中，把瑪莉・羅蘭珊（Marie Laurencin,1885~1956）和維雍、馬爾庫西斯並列為所謂的「科學立體主義」（cubisme scientifique）；而把馬爾襄（Marchand）、厄爾賓（Herbin）、韋拉（Vera）列為「實體立體主義」（cubisme　physique）。更不可思議的是，竟將野獸派諸大家，如馬諦斯、盧奧、德安（Derain）、杜菲（Dufy）、梵・東強（Van Dongen），以及義大利未來派畫家塞維里尼（Severini）列入所謂的「直覺立體主義」者（cubisme instinctif）。

　　然而，阿波里內爾的歸類方法並無法掌握歷史的脈絡：如印象派興盛於 1874 至 1886 年間；野獸派則稍後，在本世紀初；而立體派最晚，1908 至 1920 年間為其興盛期。

　　我們在此選了九位畫家，他們各自有其對立體主義的詮釋。

44.德洛內
　　都市 2 號（ *La ville n°.2* ）,1910 年
　　油畫，146×114公分
　　巴黎，國立現代美術館

　　此畫於 1911 年在「獨立沙龍」展出時，多名畫家齊聚一堂：有葛利斯、雷捷、梅津捷、葛萊茲、洛特等立體派畫家，在大家交相稱譽塞尚的同時，德洛內也沾了不少光，因為《都市 2 號》分明是塞尚畫風的翻版──簡單的幾何化傾向，以及用灰色系的單一色調來處理色塊的構面。

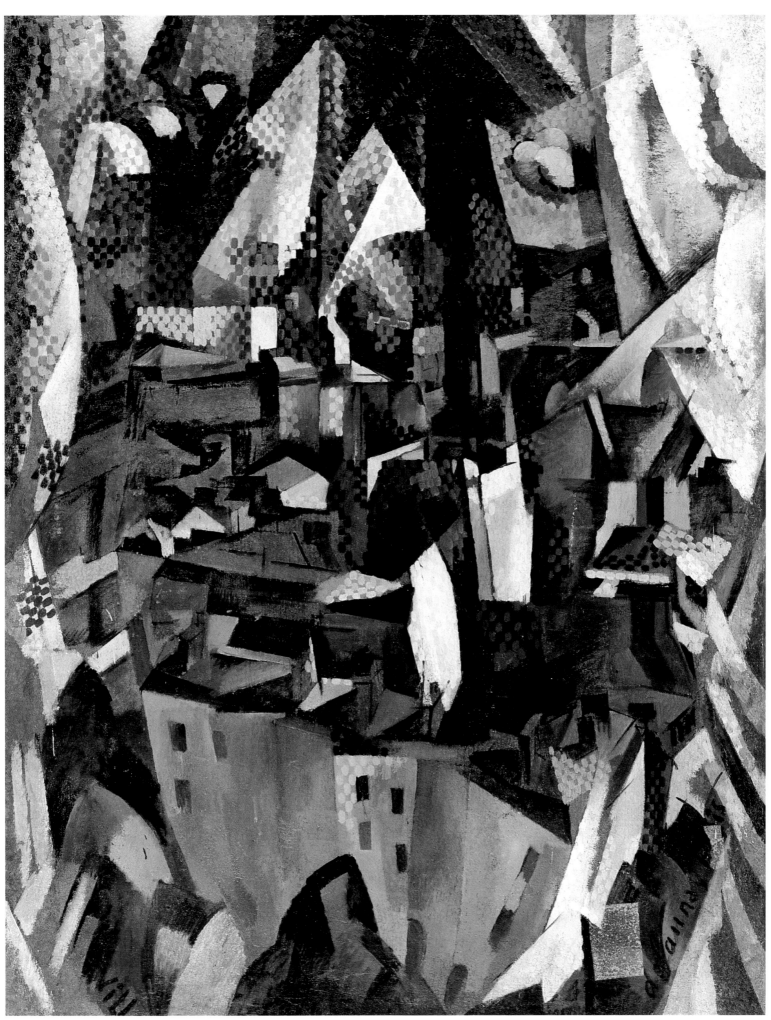

44

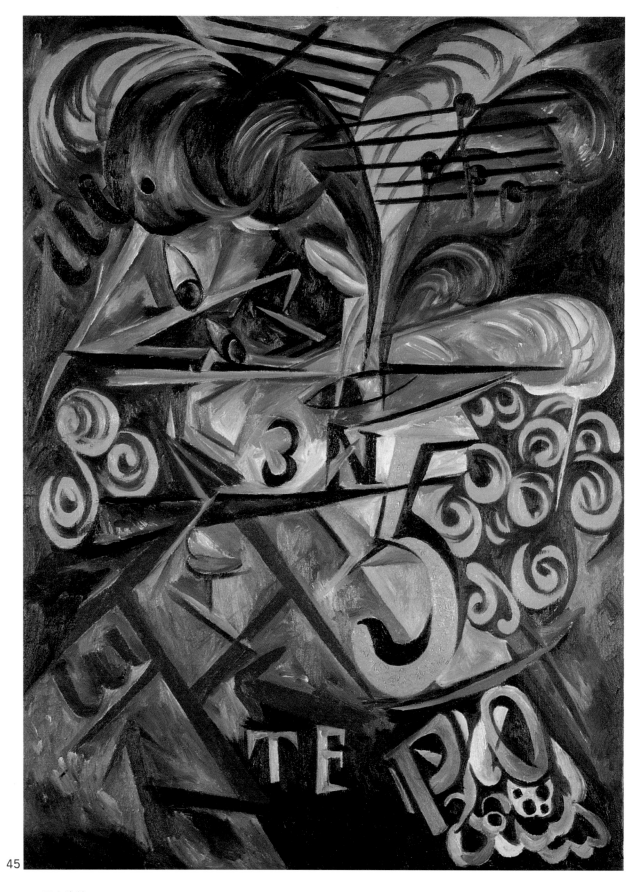

45

45. 貢查洛娃
　　戴帽子的女人(*Dame au Chapeau*)，1912年
　　油畫，90×66公分
　　巴黎，國立現代美術館

　　此畫與同年作品《電燈》(*Lampes électriques*)都是貢查洛娃結合立體派和未來派的代表作。此畫有如萬花筒中雜亂無章的世界。佔畫中大部份的濁暗色彩、嚴謹的構圖、大量的線條、多角度象徵性的眼睛，以及字母和數字，尚保有立體主義的特色；但就整體而言，此畫仍然有未來主義那種狂暴激烈之感。

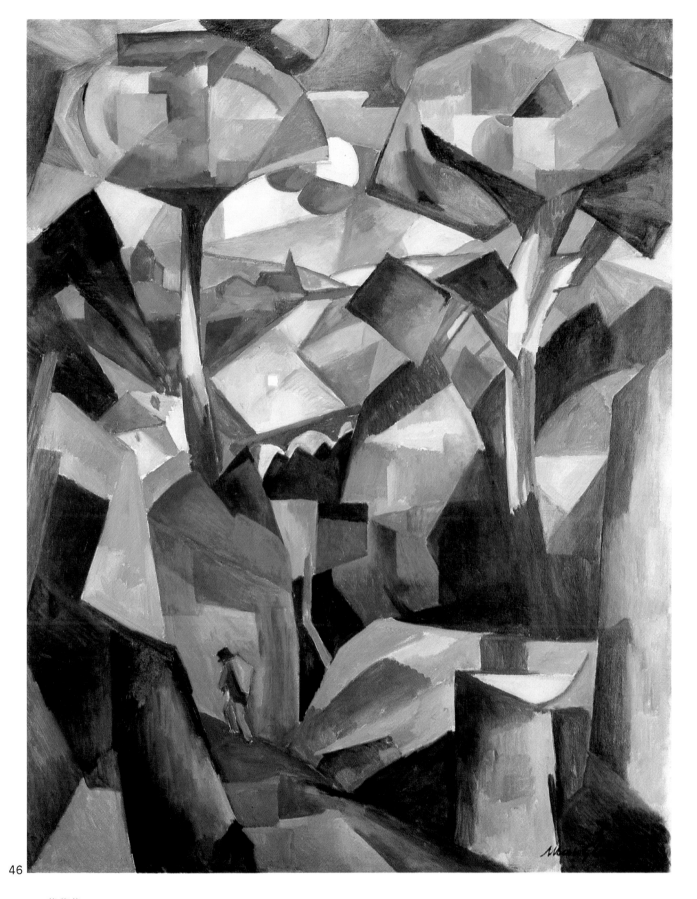

46

46.葛萊茲
　　山林(*Paysage*),1911年
　　油畫,146×44公分
　　巴黎,國立現代美術館

　　此畫原名《默頓山林》(*Paysage à Meudon*),後改名為《林中之人》(*Paysage avec personnage*),發表時卻用現名。 1911年在布魯塞爾的「獨立沙龍」中展出。畫中的線條將畫面分割成許多小碎塊,可看出葛萊茲的立體主義風格。他和梅津捷的畫風可說比畢卡索和布拉克更趨近於塞尚。此畫也曾於1912年「黃金分割」展中露面。葛萊茲、杜象以及其兄弟傑克‧維雍(Jacques Villon),都是1909年立體派分裂出來的「樸多團」(Groupe de Puteaux)中的主要成員。團中尚有雷捷、梅津捷、畢卡比亞、庫普卡,以及1912年後加入的蒙德里安等人。

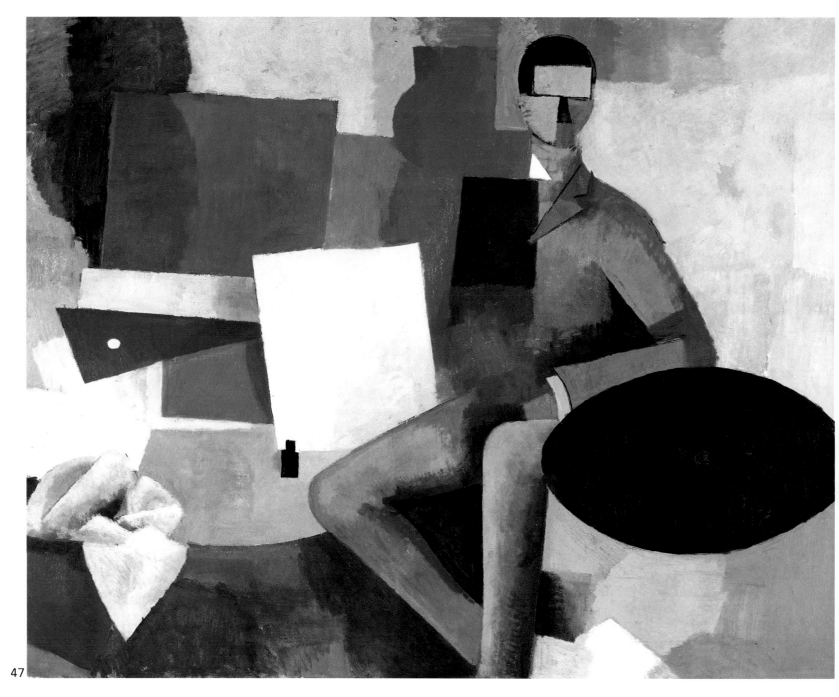

47

47.拉・費斯內
　　坐著的男人(*Homme assis*),1913~14年
　　油畫,130×162公分
　　巴黎,國立現代美術館

　　拉・費斯內的畫風與其他立體派畫家相似但不相同之處是,畫面架構
是開放性的。畫面中的男子胴體主導了整個畫面,身體又與橫幅的作品呈
垂直,前胸與背景溶而爲一,後背又與清晰的背景相接:藍藍的天、綠綠
的樹;另外,圖的左半部卻又有如靜物寫生。拉・費斯內擅用大塊單色、
極簡化的幾何圖案,色彩有黑白,也有彩色。

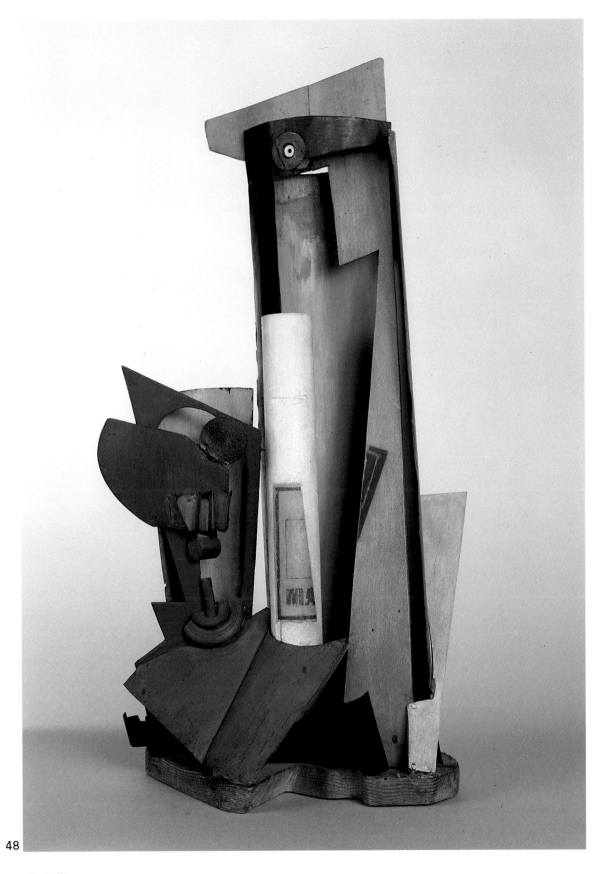

48

48.羅蘭
 酒瓶與玻璃杯(*Bouteille et verre*),1917年
 木板和著色鐵片,61.5×31.5×19.5公分
 巴黎,國立現代美術館

　　1915 至 1918 年間的羅蘭作品,風格與畢卡索、布拉克頗為接近,極
類似畢卡索在 1914 年以前的雕塑作品。《酒瓶與玻璃杯》中,以木板和鐵
片為素材,交互相疊,從各個角度形成投影面上的直線,並刻意避免結構
的勻稱性,且善用色彩和光線。

49.勒‧福孔涅
　　皮耶-尚‧朱夫像(*Portrait de Pierre-Jean Jouve*),1909年
　　油畫，81×100公分
　　巴黎，國立現代美術館

　　此畫圖形十分精簡，顏色也被限制在棕、灰兩個色系。從這
些特點來看，這幅畫是具有立體主義概念的，但實際上和畢卡索
或布拉克所發展的理論及作品風格，仍然有極大的差異。這幅畫
剛完成，就在「秋季沙龍」中公開展出，正好成為葛萊茲論述其
立體觀念的註腳。

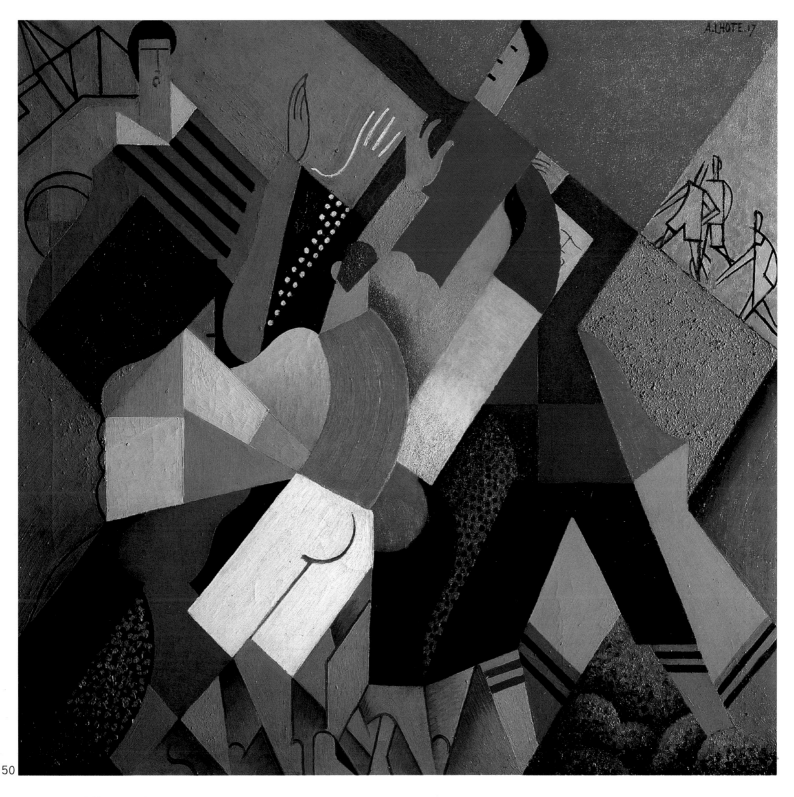

50.洛特
　　橄欖球(*Rugby*),1917年
　　油畫,127.5×132.5公分
　　巴黎,國立現代美術館

　　　就洛特來說,他矢志將古典派畫風引入立體主義當中。他曾
寫到:他是盡全力去捕捉一個移動中的觀衆之神情和動作,同時
又將持球的球員帶球迂迴衝刺,以急行、停頓、躲避、轉向的交
互運動方式,來擺脫敵方的壓制,並將達陣前的連貫神情與動
作,一一呈現於畫面上。
　　　此畫的立體觀顯得風格寬廣而不侷促,有綜合立體主義的架
式。兩個矩形透過旋轉的90度弧形而連接,鮮明的色彩減輕了由
交錯的對角線構圖,以及工整的幾何圖案所營造的凝感重。

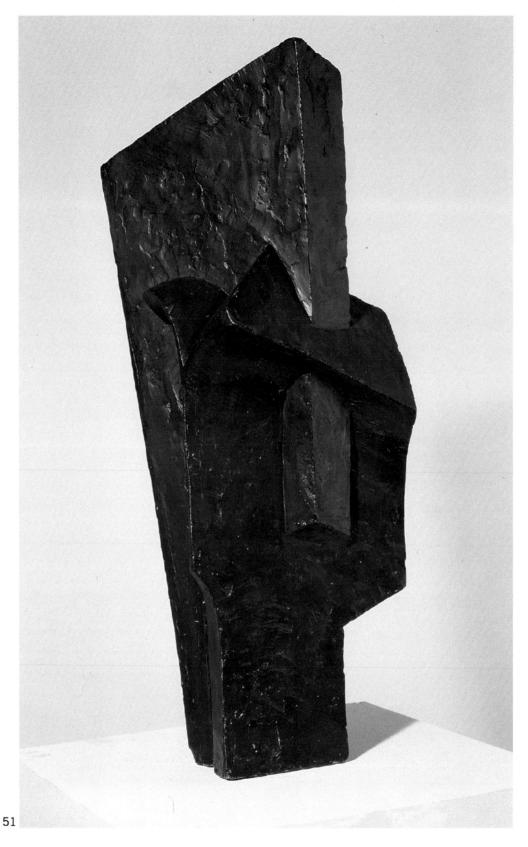

51

51. 利普奇茲
　　頭像(*Tête*),1915年
　　石膏
　　巴黎，國立現代美術館

　　利普奇茲與立體主義的第一次接觸，是看到畢卡索 1912 年的作品《吉他第 20 號》。
吸引利普奇茲的是綜合立體主義那種半建築半雕刻的風格，而不是分析立體主義那種把
繪畫對象剖析成一個個構面的處理手法，如他批評最力的一幅畫便是畢卡索 1909 年的
作品《女人頭像》（*Tête de femme «Fernande»*）。
　　利普奇茲認為分析立體主義的觀念和人像藝術是相互違背的。因此，利普奇茲致力
於求取抽象和原象之間的平衡，而非一味地將眞實的人虛幻化。比方說這尊作品《頭
像》，雖然看不出究竟是誰的頭，但仍然可以看出是個人頭。

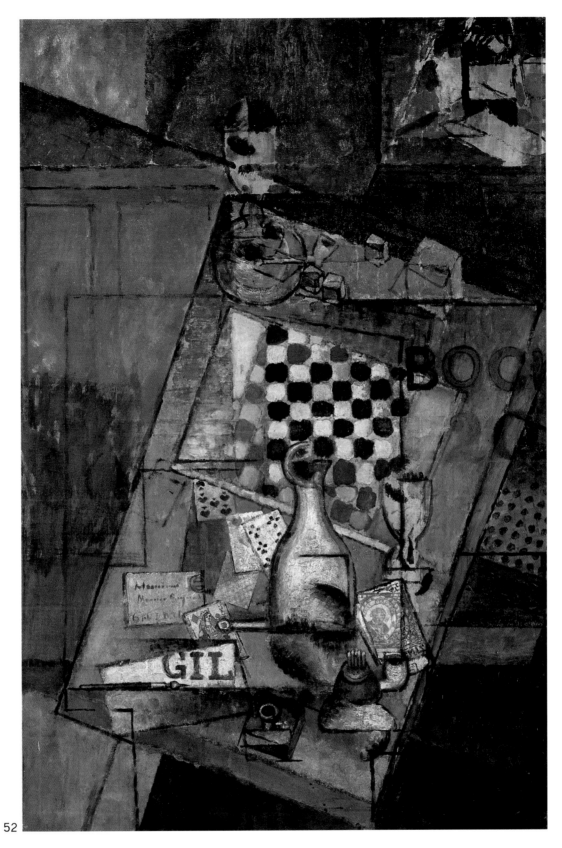

52.馬爾庫西斯
　　棋盤靜物寫生(*Nature morte au damier*),1912年
　　油畫,139×93 公分
　　巴黎,國立現代美術館

　　馬爾庫西斯的立體觀,主要在嚴謹的線條及明暗的表現。他常使用立體派畫家常用的靜
物,如玻璃杯、酒壺、撲克牌、棋盤、煙斗,打上印的字模等等。此畫中桌面呈矩形,桌面
上的雜物錯綜地重疊著,紅棕色系和極度敏銳的明暗表現,在在說明馬爾庫西斯與拉・費斯
內等立體派畫家,都是在追求畫面的和諧。

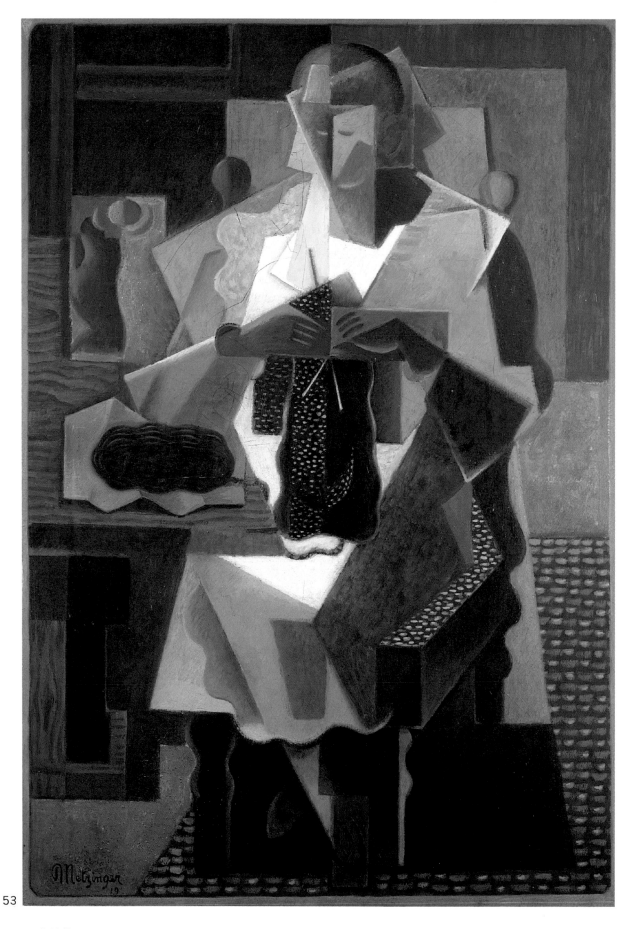

53

53.梅津捷
　　打毛衣的女人(*La tricoteuse*),1919年
　　油畫，116.5×81公分
　　巴黎，國立現代美術館

　　《打毛衣的女人》有立體主義的畫風，卻不難理解：畫面主體以幾何圖案參差交疊，直線與曲線相互切截，臉龐有稜有角。就色彩而言，只有兩種色系：棕色系和藍色系。梅津捷向來不從事拼貼畫的創作，但他以板塊重疊，以及並列棕黑色系的木紋或針織狀花色的技法，依然可見畢卡索、布拉克二人拼貼畫的影子。

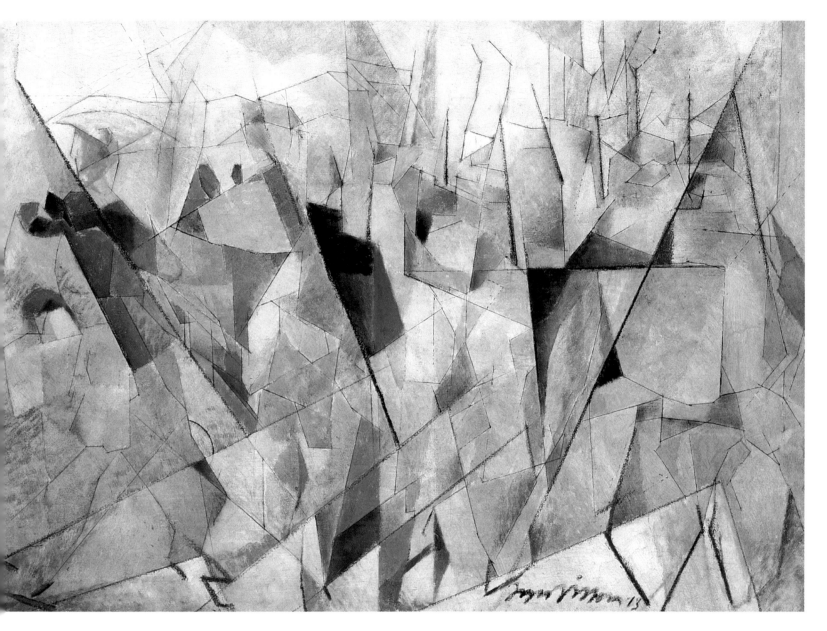

54.維雍
　　部隊行軍(*soldats en marche*),1913年
　　油畫，65×92公分
　　巴黎，國立現代美術館

　　此畫好比是維雍超越立體主義觀點的宣言。
維雍對馬雷和麥布里奇的歷時照相術曾潛心研究
過，其成果便顯現在此畫上。就如同杜象也曾對
此照相術進行過研究一樣，其成果表現在 1914 年
的《下樓梯的裸女》。《部隊行軍》中，三角形
的構圖基本上採用了兩點透視法，故而在交點上
的線條有如扇骨一般，收斂成一點，維雍一直保
有這種風格。

作 品 一 覽 表

註：方括號內的數目為本書的作品編號

布拉克（BRAQUE，Georges）

《厄斯塔克的高架橋》
(*Le viaduc de L'Estaque*)，1907年
油畫，65×81公分
美國明尼蘇達州，明尼亞坡里斯藝術研究所
(The Minneapolis Institute of Art)〔1〕

《厄斯塔克勝景》
(*Paysage de L'Estaque*)，1908年
油畫，81×65公分
瑞士，巴塞爾美術館
(Kunstmuseum，Bâle)〔2〕

《厄斯塔克的村落》
(*Maisons à L'Estaque*)，1908年
油畫，73×60公分
瑞士，伯恩美術館
(Kunstmuseum，Berne)〔4〕

《魁梧的裸體浴女》
〔*Nu « Grande baigneuse »*〕，1907~08年
油畫，142×102公分
巴黎，阿歷克斯・馬吉(Alex Maguy)藏〔5〕

《廣口壺、酒瓶、檸檬》
(*Broc，bouteille，citron*)，1909年
油畫，46×38公分
瑞士，伯恩美術館
(Kunstmuseum，Berne)〔8〕

《聖心》
(*Le Sacré-Coeur*)，1910年
油畫，55.5×41公分
法國，阿偉龍省，維延納弗-達斯克，
北方現代美術館 (Musée d'Art moderne du
Nord，Villeneuve-d'Ascq)〔9〕

《彈奏曼陀林的女人》
(*Femme à la mandoline*)，1910年
油畫，91.5×72.5公分
慕尼黑，巴伐利亞國家美術收藏館
(Bayerische Staatsgemäldesammlung，
Munich)〔12〕

《葡萄牙人》（又名《移民》）
〔*Le Portugais « L'émigrant »*〕，1911年
油畫，117×81.5公分
瑞士，巴塞爾美術館
(Kunstmuseum，Bâle)〔13〕

《一籃魚》
(*Panier de poissons*)，1910~11年
油畫，50.2×61公分
費城美術館
(The Museum of Art，Philadelphie)〔16〕

《靜物寫生花瓶》
(*Nature morte « valse »*)，1912年
油畫，摻砂畫布，91.4×64.5公分
威尼斯，古根漢博物館
(Guggenheim Museum，Venise)〔17〕

《吉他剪貼畫》
(*La guitare，papier collé*)，1912年
紙、拼貼、炭筆，72×60公分
私人收藏〔18〕

《巴哈的煩惱》
(*Aria de Bach*)，1912~13年
紙、拼貼畫，62×46公分
美國，華盛頓，國家藝廊
(National Gallery of Art，Washington)〔22〕

《桌面上的靜物寫生》
(*Nature morte sur la table*)，1914年
紙拼貼、炭筆畫，48×62公分
紐約，現代美術館
(The Museum of Modern Art，New York)〔25〕

《女樂師》(*La musicienne*)，1918年
油畫，221.5×113公分
瑞士，巴塞爾美術館
(kunstmuseum，Bâle)〔27〕

《大理石桌》
(*La table de marbre*)，1925年
油畫，130.5×75公分
巴黎，國立現代美術館
(Musée national d'art moderne，Paris)〔29〕

《獨腳小圓桌》(*Le guéridon*)，1929年
油畫，146×113.5公分
華盛頓，菲力浦家族收藏
(The Phillips Collection，Washington)〔32〕

德洛内（DELAUNAY，Robert）

《都市2號》
(*La ville n°2*)，1910年
油畫，146×114公分
巴黎，國立現代美術館
(Musée national d'art moderne，Paris)〔44〕

杜象（DUCHAMP，Marcel）

《下樓梯的裸女・2號》
(*Nu descendant unescalier n°2*)，1927年
油畫，144×89公分
費城美術館，艾倫貝夫婦收藏
(Philadelphia Museum of Art, Collec-
tion Louise et Walter Arensberg)〔42〕

《新娘》
(*Mariée*)，1912年
油畫，89.5×55公分
費城美術館，艾倫貝夫婦收藏
(Philadelphia Museum of Art, Collec-
tion Louise et Walter Arensberg)〔43〕

葛萊茲（GLEIZES，Albert）

《山林》
(*Paysage*)，1911年
油畫，146×144公分
巴黎，國立現代美術館
(Musée national d'art moderne，Paris)〔46〕

貢查洛娃（GONTCHAROVA，Natalia）

《戴帽子的女人》
(*Dame au chapeau*)，1912年
油畫，90×66公分
巴黎，國立現代美術館
(Musée national d'art moderne，Paris)〔45〕

葛利斯（GRIS，Juan）

《吉他與花束》
(*Guitare et fleurs*)，1912年
油畫，110×68公分
紐約，現代美術館
(The Museum of Modern Art，New York)〔35〕

《靜物寫生：酒瓶與餐刀》
(*Nature morte:bouteilles et couteau*)，
1912年
油畫，54.5×46公分
荷蘭，奧泰洛市，克羅勒-穆勒美術館
(Rijksmuseum Kröller-Müller，Otterlo)〔36〕

《吉他》
(*La guitare*)，1913年
紙拼貼、油畫，61×50公分
巴黎，私人收藏〔37〕

《吉他，玻璃杯和酒瓶》
(*Guitare，verre et bouteille*)，1914年
畫布、紙拼貼、不透明水彩和炭筆畫
60×81公分
都柏林，愛爾蘭國家藝廊
(National Gallery of Ireland，Dublin)〔38〕

《棋盤》
(*Le damier*)，1915年
油畫，92×73公分
芝加哥，藝術研究中心
(Art Institute，Chicago)〔39〕

《食物櫃》
(*Le buffet*),1917年
油畫,116×73公分
紐約,尼爾生·洛克菲勒收藏(Collection Nelson A. Rockefeller, New York) 〔40〕

《玻璃杯》(*Le verre*),1918
油畫 (於夾板之上),27×22公分
巴黎,綠堡藝廊
(Gallerie Berggruen,Paris) 〔41〕

拉·費斯内(LA FRESNAYE,Rorger de)

《坐著的男人》
(*Homme assis*),1913~14年
油畫,130×162公分
巴黎,國立現代美術館
(Musée national d'art moderne,Paris)〔47〕

羅蘭(LAURENS,Henri)

《酒瓶與玻璃杯》
(*Bouteille et verre*),1917年
木板和著色鐵片,61.5×31.5×19.5公分
巴黎,國立現代美術館
(Musée national d'art moderne,Paris)〔48〕

勒·福孔涅(LE FAUCONNIER,Henri)

《皮耶-尚·朱夫像》
(*Portrait de Pierre-Jean Jouve*),1909年
油畫,81×100公分
巴黎,國立現代美術館
(Musée national d'art moderne,Paris)〔49〕

雷捷(LEGER,Fernand)

《林間的裸者》
(*Nus dans la forêt*),1909~10年
油畫,120×70公分
荷蘭,奧泰洛市,克羅勒-穆勒藝術館
(Rijksmuseum Kröller-Müller,Otterlo)〔33〕

《藍裝女婦》
(*La femme en bleu*),1912年
油畫,193×130公分
瑞士,巴塞爾美術館
(Kunstmuseum,Bâle) 〔34〕

洛特(LHOTE,André)

《橄欖球》
(*Rugby*),1917年
油畫,127.5×132.5公分
巴黎,國立現代美術館
(Musée national d'art moderne,Paris)〔50〕

利普奇茲(LIPCHITZ,Jacques)

《頭像》
(*Tête*),1915年
石膏
巴黎,國立現代美術館
(Musée national d'art moderne,Paris)〔51〕

馬爾庫西斯(MAARCOUSSIS,Louis)

《棋盤靜物寫生》
(*Nature morte au damier*),1912年
油畫,139×93公分
巴黎,國立現代美術館
(Musée national d'art moderne,Paris)〔52〕

梅津厄(METZINGER,Jean)

《打毛衣的女人》
(*La tricoteuse*),1919年
油畫,116.5×81公分
巴黎,國立現代美術館
(Musée national d'art moderne,Paris)〔53〕

畢卡索(PICASSO,Poblo)

《二女入景》
(*Paysage avec deux figures*),1908年
油畫,58×72公分
巴黎,畢卡所博物館
(Musée Picasso,Paris) 〔3〕

《浴婦》
(*Baigneuse*),1908年冬~09年
油畫,130×97公分
紐約,伯川·史密斯夫人收藏
(Coll. Mrs.Bertram Smith,New York)〔6〕

《桌上的麵包和高腳盤》
(*Pains et compotier sur une table*),
1909年春
油畫,164×132.5公分
瑞士,巴塞爾美術館
(Kunstmuseum,Bâle) 〔7〕

《彈奏曼陀林的女人》
(*La femme à la mandoline*),1909年
油畫,100×81公分
德國,杜塞爾多夫,北萊茵藝術收藏館
(Kunstsammlung Nordrhein Westfalen,
Düsseldorf) 〔P.4卷首圖〕

《奧塔鎮的蓄水池》
(*La citerne de Horta*),1909年夏
油畫,81×65公分
巴黎,私人收藏 〔10〕

《彈奏曼陀林的少女》
(*Jeune fille à la mandoline*),1910年春
油畫,100.3×73.6公分
紐約,現代美術館
(The Museum of Modern Art,New York)〔11〕

《克里特島風情畫》
(*Paysage de Céret*),1911年
油畫,58×72公分
巴黎,畢卡索博物館
(Musée Picasso,Paris) 〔14〕

《康威勒像》
(*Portrait de D.H.Kahnweiler*),1910年秋
油畫,100.6×72.8公分
芝加哥,藝術研究中心
(The Art Institute,Chicago) 〔15〕

《藤椅靜物寫生》
(*Nature morte à la chaise cannée*),
1912年
油畫,拼貼在鑲麻繩的畫框裡,27×35公分
巴黎,畢卡索博物館
(Musée Picasso,Paris) 〔19〕

《吉他》
(*Guitare*),1912年
金屬片和鐵絲,77.5×19.3公分
紐約,現代美術館
(The Museum of Modern Art,New York)〔20〕

《小提琴 (俏夏娃)》
(*Le violon «Jolie Eva»*),1912年
油畫,81×60公分
德國,斯徒加特,國家藝廊
(Staatsgalerie, Stuttgart) 〔21〕

《老漢馬克的酒瓶》
(*La bouteille de vieux marc*),1912年
紙拼貼、素描,62.5×47公分
巴黎,國立現代美術館
(Musée national d'art moderne,Paris)〔23〕

《吉他》
(*Guitare*),1913年春
紙拼貼、炭筆、鉛筆、油墨畫
66.3×49.5公分
紐約,現代美術館
(The Museum of Modern Art,New York)〔24〕

《小丑》
(*Arlequin*),1915年
油畫,183.5×105.1公分
紐約,現代美術館
(The Museum of Modern Art,New York)〔26〕

《三名樂手》
(*Trois musiciens*),1921年
油畫,200.7×222.9公分
紐約,現代美術館
(The Museum of Modern Art,New York)〔28〕

《小丑》
(*Arlequin*),1923年
油畫,130×97公分
巴黎,國立現代美術館
(Musée national d'art moderne,Paris)〔30〕

《舞蹈》
(*La danse*),1925年
油畫,215×142公分
倫敦,泰德藝廊
(The Tate Gallery,Londres)〔31〕

維雍(VILLON,Jacques)

《部隊行軍》
(*Soldats en marche*),1913年
油畫,65×92公分
巴黎,國立現代美術館
(Musée national d'art moderne,Paris)〔54〕

畢卡索與布拉克小傳

1907　畢卡索在羅浮宮研究伊比利半島雕塑品,並創作《亞維農姑娘》。布拉克畫《厄斯塔克勝景》。塞尚遺作在「秋季沙龍」中展出,布拉克以《赤巖》(*Rochers rouges*)一畫參展。

1908　布拉克畫《魁梧的裸體浴女》之後,隨即畢卡索亦作了《三女圖》。野獸派大師馬諦斯觀賞布拉克作品《厄斯塔克的村落》時,首次發表對立體派之感言。布拉克在畫商康威勒的藝廊展出作品,遭藝評家路易·沃克塞爾批評其作品為「藐視造型,不論是風景、人像,抑或是建築物,全部都簡約到只剩下簡單的幾何造型,而這不過是一個個的方塊而已」。畢卡索與布拉克交流日見頻繁。

1909　畢卡索與布拉克各畫了一幅同名作品《聖心堂》。

1910　畢卡索畫《彈奏曼陀林的女人》,為首幅橢圓型立體派畫作。畢卡索為其經紀人兼好友康威勒,以立體派技法畫肖像。

1911　畢卡索與布拉克未出席於「獨立沙龍」四十一廳的立體主義學派成立酒會。八月,畢卡索與布拉克相逢於地中海的克里特島。在島上,畢卡索創作了《彈吉他的男子》,而布拉克則畫了《手風琴師》。

1912　葛利斯於「獨立沙龍」展出其作品《畢卡索像》。畢卡索與布拉克旅居法國南部小山城索格(Sorgues)。

1913　三幅布拉克作品和八幅畢卡索作品在紐約的「軍械庫大展」中參展。畢卡索在克里特島從事拼貼畫創造。布拉克再度旅居索格。

1914　畢卡索與布拉克不約而同地把一份義大利雜誌《*Lacerba*》內頁,作為各自的拼貼畫素材。八月,一次大戰爆發。畢卡索陪同布拉克和野獸派大師德安在法國南部亞維農市火車站等車,趕赴前線作戰。畢卡索與布拉克的作品,於1914年12月至次年元月間,假紐約的「291藝廊」(Galerie 291)展出。